KB141231

오 윤 석

Oh, Youn-Seok

HEXAGON

WWW.HEXAGONBOOK.COM

이 도서의 국립중앙도서관 출판예정도서목록(CIP)은 서지정보유통지원시스템 홈페이지(http://seoji.nl.go.kr)와
국가자료종합목록 구축시스템(http://kolis-net.nl.go.kr)에서 이용하실 수 있습니다. (CIP제어번호 : CIP2020051997)

한국현대미술선 050
오윤석

2020년 12월 9일 초판 1쇄 발행

지 은 이 오윤석
펴 낸 이 조동욱
기 획 조기수
펴 낸 곳 출판회사 헥사곤 Hexagon Publishing Co.
등 록 제2018-000011호 (등록일: 2010. 7. 13)
주 소 경기도 성남시 분당구 성남대로 51, 270
전 화 070-7743-8000
팩 스 0303-3444-0089
이 메 일 joy@hexagonbook.com
웹사이트 www.hexagonbook.com

ISBN 979-11-89688-48-6
ISBN 978-89-966429-7-8 (세트)

오 윤 석

Oh, Youn-Seok

050 HEXAGON
Korean Contemporary Art Book
한국현대미술선 050

은과 나

은과 나

나는 은(silver)이 뿜어내는 시원함과 빛에 따른 변화 됨을 좋아한다. 은색은 여성적인(음적인) 원리와 정서적이고 감성적인 마음의 측면과 연관되어 있어 균형과 조화를 유지해 주고 정신적인 정화기능을 가지고 있다. 빛에 의한 변화뿐만이 아니라 은의 물질적인 성질 또한 매력적이다.

주자朱子의 입장에서 본 격물치지格物致知는 격을 이른다는 뜻으로 해석하여 모든 사물의 입장에서 이치를 끝까지 파고 들어가면 앎에 이른다, 치지는 이미 내가 갖고 있던 지식을 더욱 끝까지 미루어 궁리하는 것으로 설명하였다. 나의 작업은 격물치지의 입장에서 은과 나, 미술 작업을 통해서 드러낸다.

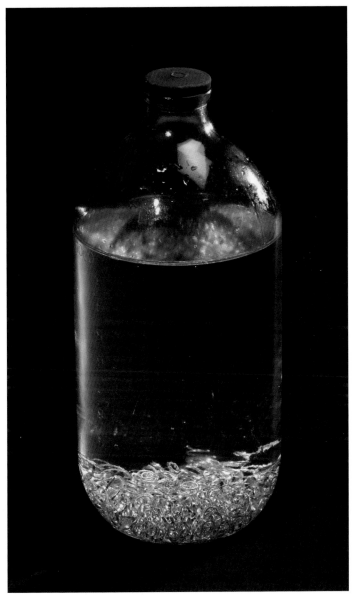

정화하다 1 purify 1 Ringer's bottle, water, silver 2003

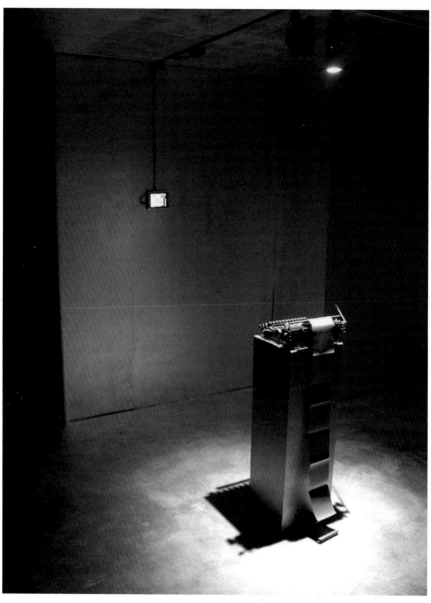

묻힘-열림 stain-open powder silver, typewrite, camcorder, monitor 2003

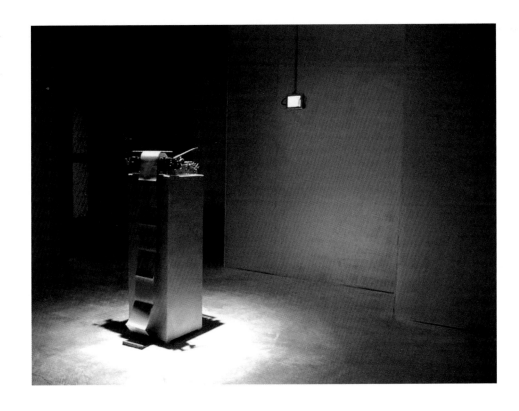

은가루와 공업용 은분을 합성하여 바닥과 벽, 천정에 칠하였다. 이 합성물은 자신들의 색들로 온 공간을 비추며 정화된 공간을 만든다. 은가루와 은분은 가루라는 특성으로 나와 관객에게 은색의 흔적을 남기며 자신을 증명한다. 공간의 중앙에 타자기를 가져다 놓았다. 이 타자기는 open된 상태다. 겉껍질이 벗기어져 자신의 금속 실체를 드러내 보인다. 음의 표현이다. 또한 먹지 끈은 사라지고 은색으로 발라진 종이에 관객들의 전화번호를 타자하게 한다. 타자 소리의 울림은 정화된 공간의 밖에서 들음으로써 소통되며, 타자된 전화번호로 관객과 전화기를 통해 대화를 한다. 정화된 공간에서의 깨끗한 소통이다. 관객이 타자하는 동안 천정에 있는 영상 카메라는 기억, 저장하지 않는 상태로 관객을 촬영하며, 관객은 자신의 타자하는 모습을 보지 못한 채 모니터에 나타난다. 순수함에 소통이다. 은의 본질을 나타내고 있음이다.

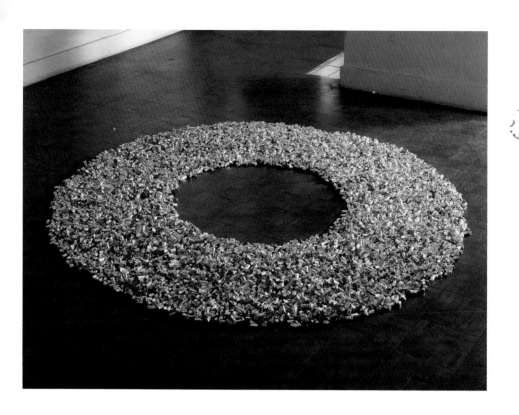

소통하다 0401 communication 0401 aluminum foil 2004

소통하다 0401 communication 0401 aluminum foil 2004 (Detail)

손가락에 수 kg의 무게를 차곡차곡 쌓아 놓는 것 같다. 멈출 수 없는 나의 의지
는 손가락을 무르게 만드는 동시에 고통을 준다. 소통의 의미는 이러한 것이다.
남과의 소통은 이렇게 고통스럽고 인내를 요한다. 고통과 인내가 없다면 그 소
통은 단지 의미 없는 대화, 즉 떠듦일 것이다. 떠듦 또한 소통이겠으나 나의 소통
은 나를 정갈하게 하고 남을 존중하며, 그들의 의사를 듣고 대답하는 것이다.
바닥에 놓여진 것은 소통의 결과물이다. 쌓이며 형성되는 거름과 같다. 어지럽
게 놓여진 결과물은 소통을 자유롭게 한다. 격이 없는 자유로움이다. 그것은 은
빛의 빛남으로써 돋보여진다.

종이에 은색 잉크와 은가루를 혼합하여 잉크 롤러로 색을 바른다.
발라진 종이는 빛을 반사하며 은빛의 본질을 드러낸다.
은빛으로 정화된 공간에 open된 타자기를 설치한다. 먹지 끈은 사라
지고 은색으로 발라진 연결된 종이에 관객들의 전화번호를 타자하게
한다. 타자 소리의 울림은 정화된 공간 밖에서 들음으로써 소통되며,
타자된 전화번호로 관객과 전화기를 통해 대화를 한다.

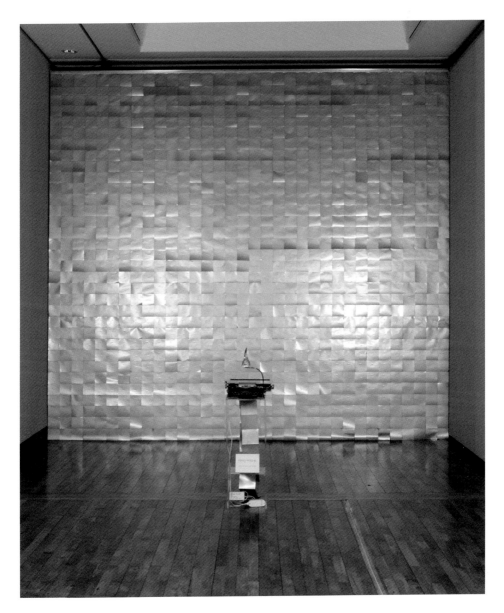

소통하다 0402 communication 0402 paper, silver ink, typewrite, light lamp 2004

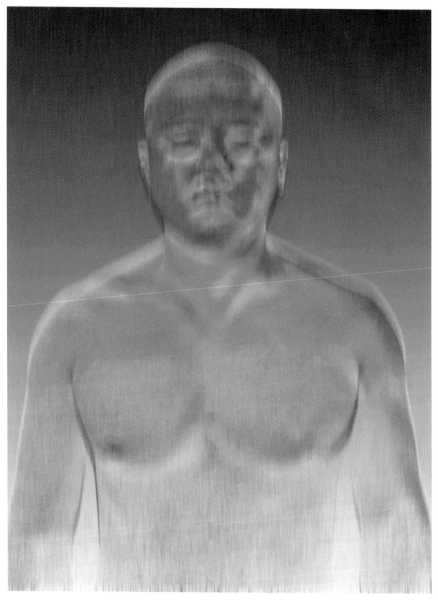

은-닮다 1 silver-resemble 1 76×102cm Digital Print 2004

은-닮다 2 silver-resemble 2 76×102cm×3 Digital Print 2004

문자와 나

나는 어린 시절 대부분 시간을 극장에서 보냈다.

많은 관객을 수용하기 위해 아래로 깊게 파여진 상영장의 어두운 내부와 정면의 70mm 영상을 비출 수 있는 큰 스크린과 공연에 사용되었던 붉은색의 커-텐, 뒤뜰에 마련된 간판실의 면면이 나누어 그린 배우들의 낯-설은 얼굴과 장면들의 큰 간판들… 그리고 잊지 못할 영사실의 말려진 필름과 영사기의 뜨거운 빛과 필름 돌아가는 소리, 그리고 상영장 내부를 볼 수 있게 만든 작은 창… 추억의 장소이다.

영사실에서 상영장 내부를 보는 작은 창… 그곳을 통해 보는 나의 시선은 파편화된 이미지들과 읽기 어려운 문자들의 중첩이었다. 빨리 사라지는 이미지와 문자는 작은 창에 비쳐진 흔들리는 빛의 흔적일 뿐이었다.

상영장에 큰 스크린… 그곳에 비쳐진 이해할 수 없었던 자막들… 읽기도 전에 빨리 사라지는 자막… 문명 간의 시기와 질투심에 의한 충돌하는 언어들… 자기들의 이익대로 해석된 자막의 언어들… 끊임없이 한 곳에서 흔들리며, 생성되고 소멸되는 문자…

나는 문자를 분해하고 재조합한다. 분해를 위해 칼로 오리고, 재조합을 위해 사용되고 있는 문자들을 결합하여 이미지를 만든다. 이렇게 문자를 물질화시킨 나의 작업은 '독해'와 '매혹'의 중간 어느 지점에서 관객과 마주하게 되기를 기다리는 존재이다.

문자와 나

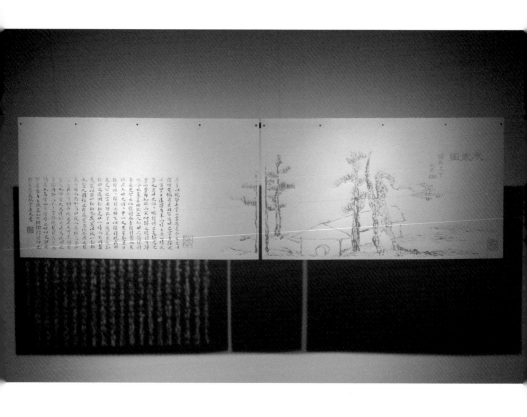

재기록-세한도 re-record_Se-han-do 55×112cm×2 acrylic, paper 2007

去年以晚學大雲二書寄來今年又以
藕畊文編寄來此皆非世之常有購之
千萬里之遠積有年而得之非一時之
事也且世之滔滔惟權利之是趨爲之
費心費力如此而不以歸之權利乃歸
之海外蕉萃枯槁之人如世之趨權利
者太史公云以權利合者權利盡而交
疏君亦世之滔滔中一人其有超然自
拔於滔滔權利之外不以權利視我耶
太史公之言非耶孔子曰歲寒然後知
松柏之後凋松柏是毋四時而不凋者
歲寒以前一松柏也歲寒以後一松柏
也聖人特稱之於歲寒之後今君之於
我由前而無加焉由後而無損焉然由
前之君無可稱由後之君亦可見稱於
聖人也耶聖人之特稱非徒爲後凋之
貞操勁節而已亦有所感發於歲寒之
時者也烏乎西京淳厚之世以汲鄭之
賢賓客与之盛衰如下邳榜門迫切之

極矣悲夫阮堂老人書

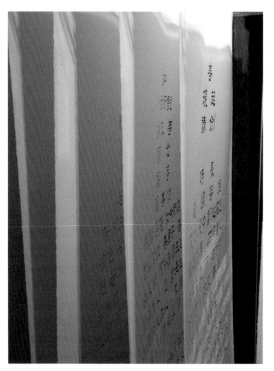

재기록-금강경 re-record_Diamond Sutra (detail)

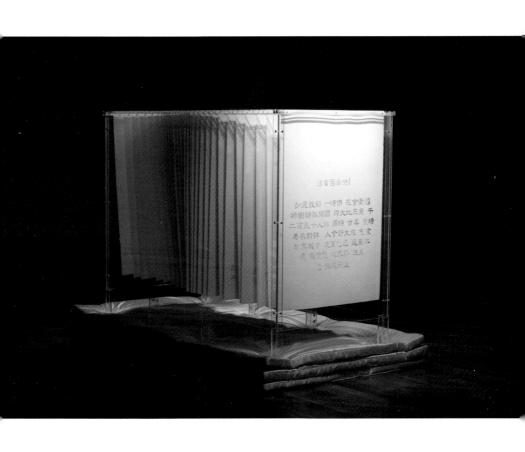

재기록-금강경 re-record_Diamond Sutra 112×77cm×29 paper 2007

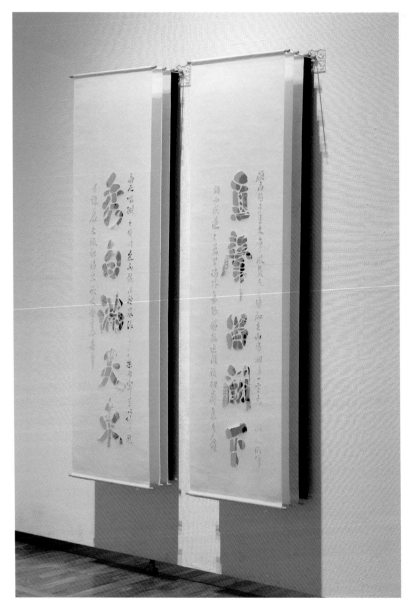

재기록-129 re-record_129 180×46cm×8 ink, paper 2007

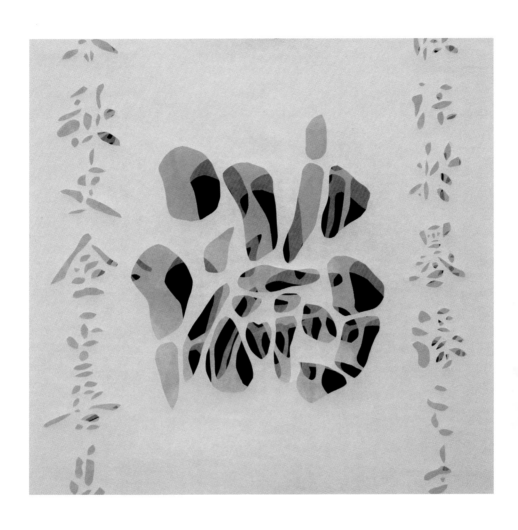

재기록-129 re-record_129 (detail)

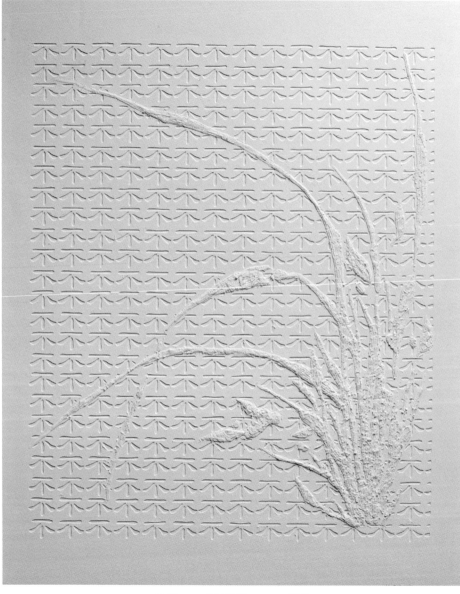

불-난 non-orchid 65×80cm paper 2008

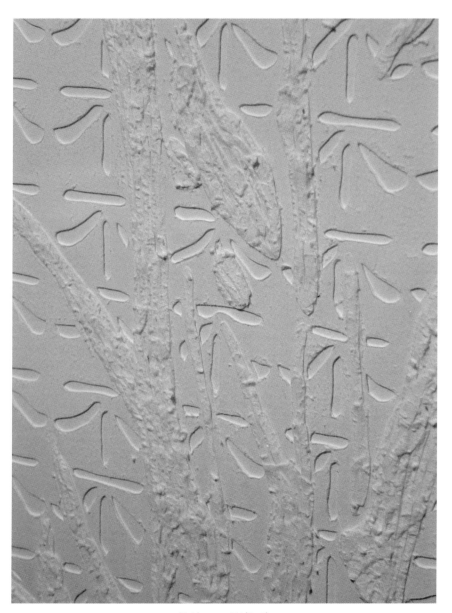

불-난 non-orchid (detail)

"칼-드로잉" 작업은 동양적 사유가 어떻게 현대미술과 조우할 수 있는지의 실험들이다. 동양의 직관적이고 영적인 사유 체계를 시각화시키려는 관심은 종교적 경전들의 텍스트를 현대적 조형언어로 시각화하는 작업으로 이어진다. 인용된 텍스트를 다시 쓰고, 분해하고 재조립하여 이미지와 결합하는 작업들이 "Re-record", "Song" 시리즈이다. 서체를 오려낸 종이를 겹쳐 빛을 통과시켜 평면과 입체의 경계를 표현한 설치작업과 종이 위에 커팅한 문자들을 꼬는 과정을 통해 추상화된 이미지를 표현한 종이 작업들이다.

오랜 시간 화석화된 경전의 진리를 새기고, 지우고, 재조립하는 창작 행위를 통해 은유와 감성, 영성의 영역을 포괄하는 시지각의 초월적 감각을 부각시키고, 자기 수행으로서 반복하고 비우는 과정 자체가 치유이며, 유일하게 군건한 본성을 찾아가는 예술의 노정이다.

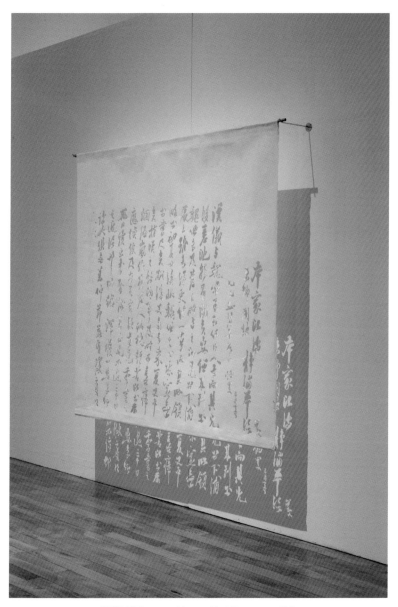

재기록-편지 re-record_letter 138×149cm paper 2007

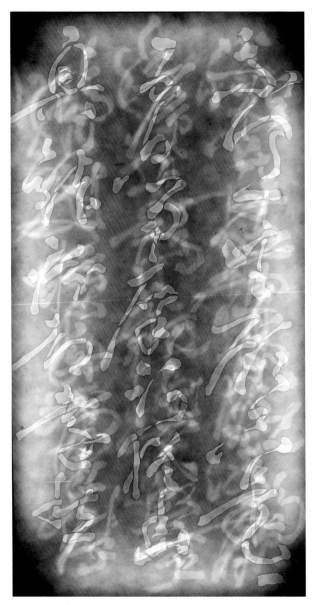

재기록-60 re-record_60 65×35cm paper, light box 2008

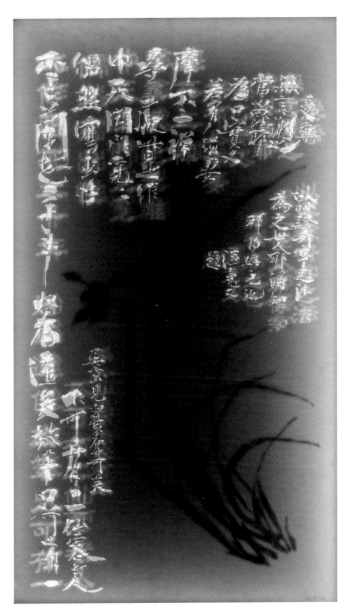

난 orchid 112×65cm acrylic, paper, light box 2008

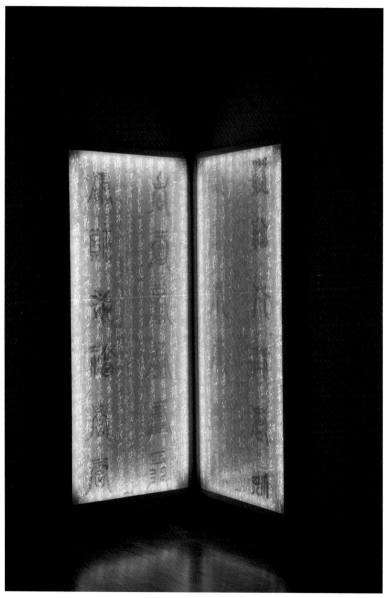

재기록-541, 512 re-record_541, 512 155×65cm×2 acrylic, paper, light box 2008

재기록-541, 512 re-record_541, 512 (detail)

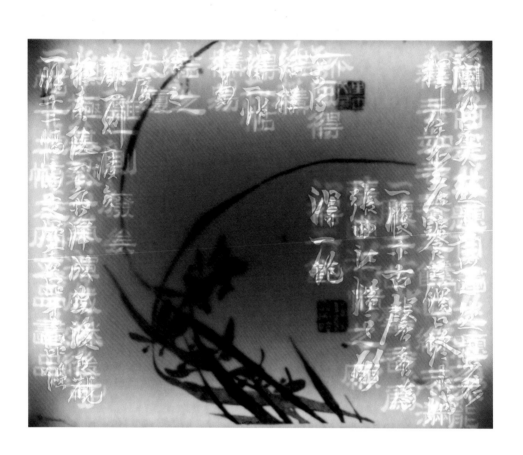

묵-난 orchid 77×95cm acrylic, paper, light box 2008

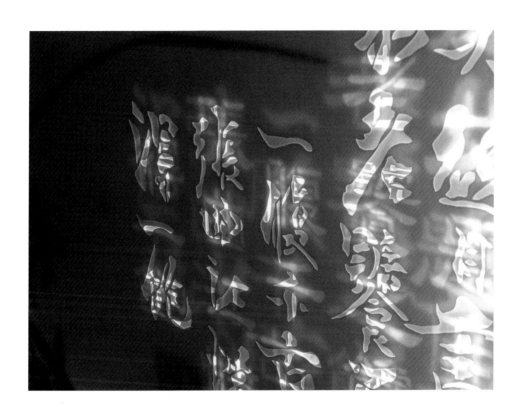

묵-난 orchid (detail)

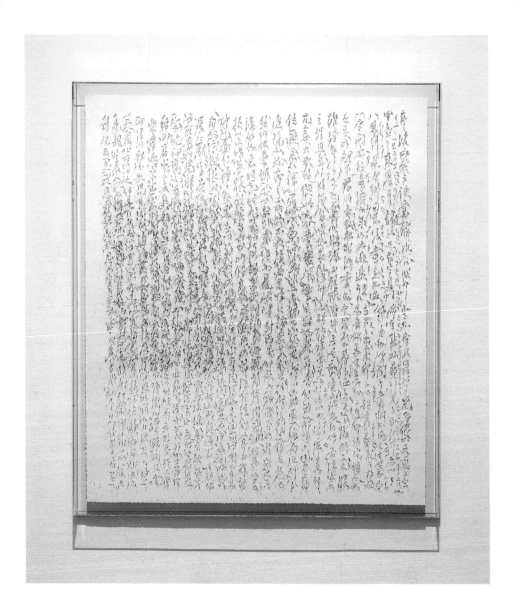

재기록-0801 re-record_0801 140×114cm ink on paper 2008

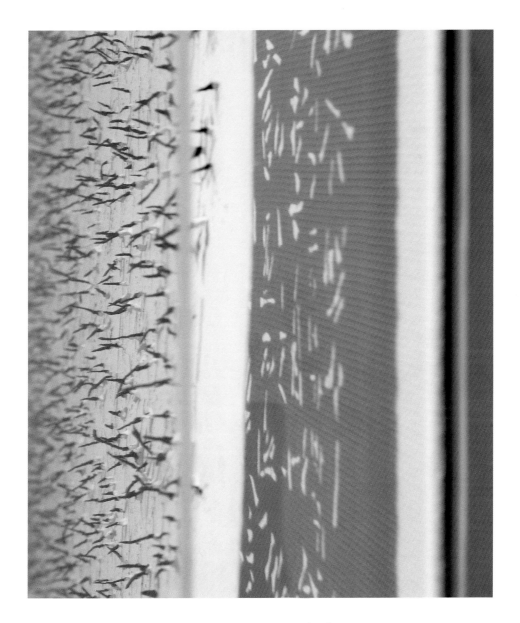

재기록-0801 re-record_0801 (detail)

존재하다 exist 140×180cm acrylic, ink on paper 2009

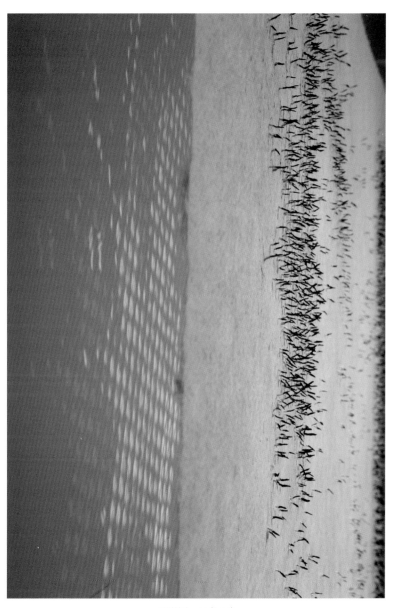

존재하다 exist (detail)

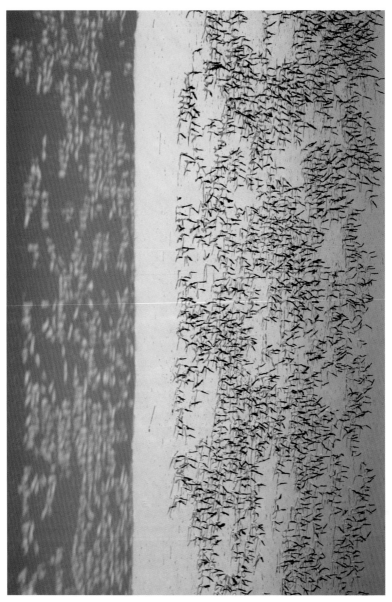

군상 0901 group 0901 (detail)

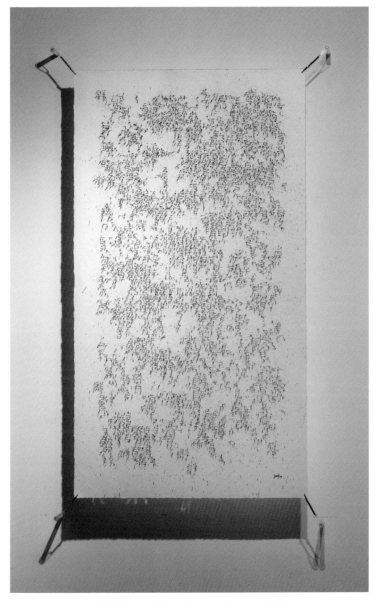

군상 0901 group 0901 147×85cm ink on paper 2009

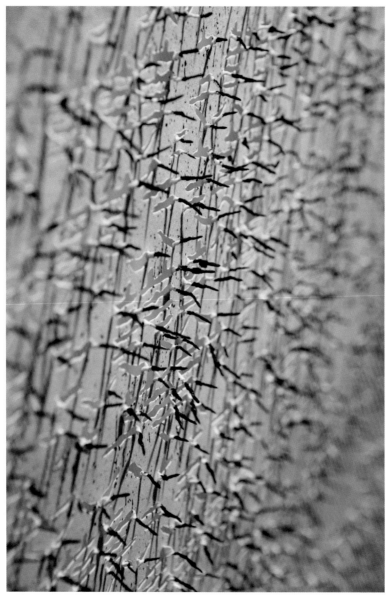

미 mi (detail)

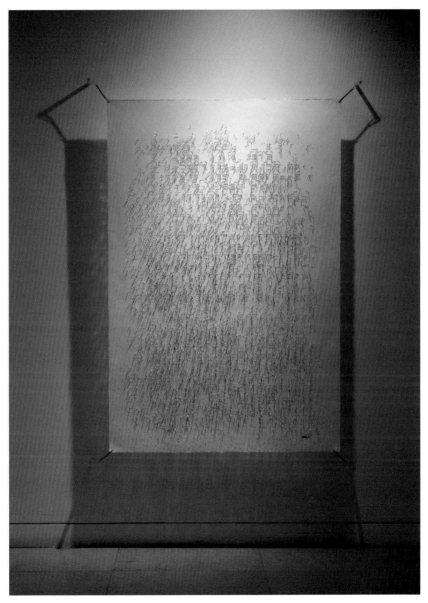

미 mi 146×99cm ink on paper 2009

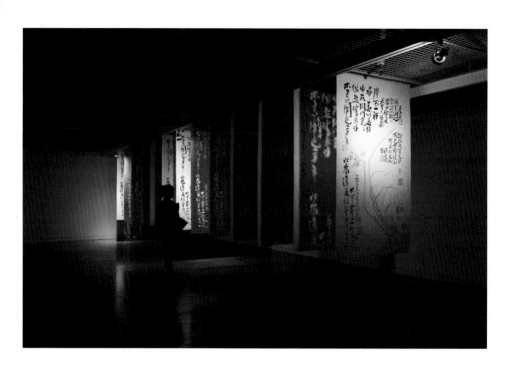

재기록-불이선란도 re-record_Bul-i-seon-ran-do 200×120cm×13 acrylic, paper 2007-2009

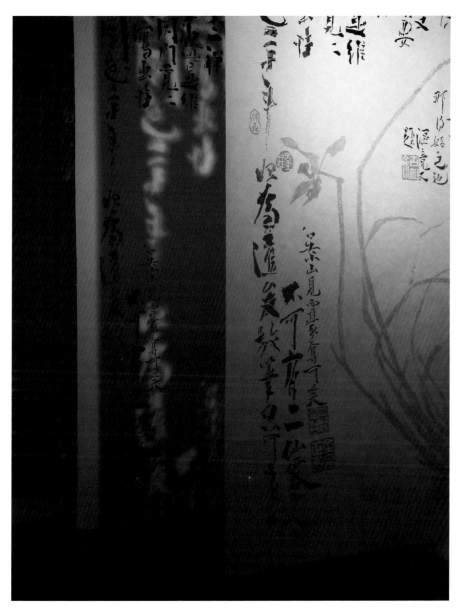

재기록-불이선란도 re-record_Bul-i-seon-ran-do (detail)

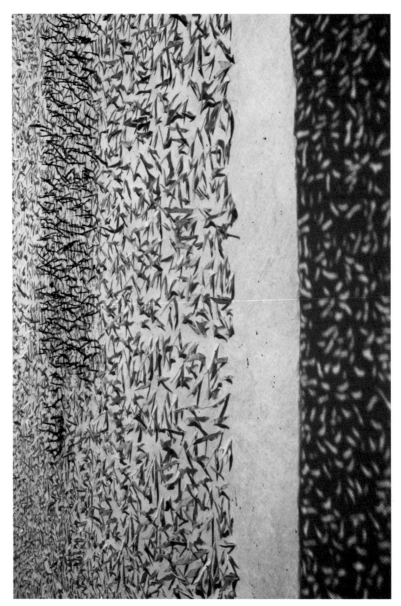

녹색의 노래 The Song of Green (detail)

물화物化 된 사유思惟

송미경
대전시립미술관 학예연구사

오윤석의 근작에는 글자가 새겨져 있다. 불교경전의 '금강경'이 새겨지기도 하고 김정희의 '불이선란도'가 새겨지기도 한다. 수 천년 혹은 수백년 전에 기록되었던 문자들을 종이에 새기고 그것을 오려내는 방식으로 작품을 완성해 간다. 그가 선택한 문자들은 한 획, 한 획 긴 시간동안 사력을 다해 새기고 오려냄으로써 단순히 글자에 그치지 않고 그의 정신구조 속에 자리하고 있는 사유를 담으려 한다. 그가 알고 있는, 또는 그가 이해하고 있는 그 글자에 담긴 뜻에 최대한 근접하기 위해 택하고 있는 이러한 수행과도 같은 방식은, 그가 대면하고 있는 자기존재에 대한 극복의지이자 보존의지의 양면성에서 발화하고 있다. 신의 존재와 맞닥뜨렸던 유년시절의 경험은 그것을 극복하고자 선택했던 종교관에서 예술론적 조형이념으로 발전하고 있다.

그가 문자를 조형요소로 선택한 이유는 무엇일까? 문자는 형상이나 소리, 그 밖의 전달매체보다 직접적이고 더 구체적인 소통의 형식으로 사유체제를 물성화하는 시각매체란 점이 작용한 것으로 보여진다. 인간의 사유는 발화된 순간 사라지지만, 문자는 인간의 사유 심층에 남아 있는 의식 하나까지도 모두 언표화言表化하여 자기표현 욕구와 타자를 지향하는 사회적 기능을 담당한다. 문자는 역사시대로 돌입을 이끌었고 문자

의 기록성은 과거와 현재, 그리고 미래를 연결해 주고 있다. 문자는 단지 언어 표현에 머무는 것이 아니라 의사소통을 지향한다. 의미의 저장고이자, 해석을 요구하는 실체요, 의사소통의 매개고리인 것이다.

오윤석의 작품은 그의 사유를 이미지화 하는 것에서 촉발되었고 그 사유의 이상향적 연결고리들은 경전이나 고전에서 접점을 이루고 있다. 문자가 포괄하고 있는 뜻에 근접하기 위해 수없이 반복해서 글을 읽어 뜻을 체득하고, 체득된 문자들을 화폭 위에 새기고 오려낸다. 문장으로 이어지는 문자들을 화폭 위에 연필로 그려내고 날카로운 칼날로 오려 비워내는 일련의 이와 같은 방법들은 물질적이고 감각적인 표면을 넘어 그 이면의 실체에 다가가고자 하는 작가의 의지를 담고 있는 듯하다. 오려내어 비워진 문자 사이로 다시 오려내어 비워진 문자를 통과 시키고 다시 오려내어 비워지는 문자들을 통과시키며 늘어진 레이어 사이로 문자와 문자들이 상호소통을 이루는 지점은 역사의 간극을 암시적인 형상으로 표현한 듯도 하며 반야般若의 세계인 공空사상을 시각적으로 조형화한 듯 복합적이고 중층적인 화면으로 나타나게 된다.

오윤석이 채택한 문자들은 종이 위에 새겨지고 다시 오려지며 길고 긴 시간 동안 은밀한 그만

의 공간에서 상호소통을 이루며, 때론 부처의 경계境界와 김정희의 문자향서권기文字香書卷氣를 음미하고, 때론 과거를 채집하고 탐닉하는 역사학자가 되기도 한다. 이렇게 제작된 작품들은 그의 공간에서 벗어나서 전시장으로 이동하며 철저히 관람객들의 몫이 된다.

한 자, 한 자 또렷하게 오려냈던 문자들은 계속해서 중첩되는 뒤편의 글씨와 혼재되고 그 공간 사이로 투과되는 빛으로 인해 문자는 그 개별적 의미를 상실한 채 제3의 조형적 화법으로 관람객에게 다가간다. 그래서 그의 작품은 전시공간에서 관람객과 즐기는 지점과 대면하기 위하여 철저히 연출된 것이란 평가가 뒤따른다.

오려 비워진 문자 뒤편에 공간을 만들고 빛을 투과하여 벽면사이로 비춰지는 그림자의 선명도에 따라 다른 양상의 문자가 만들어지고, 종이와 종이가 겹쳐지며 흩뜨려지는 문자들의 효과를 작가도 관람객과 같은 입장에서 바라본다. 작가는 그러면서 자신을 떠나 공간에서 유영하는 사유의 체계가 아닌 물성의 체계로 전환하여 관람객과 소통하기 원한다.

문자에 실려 있는 사유를 자신이 체득하기 위해 전력을 다하고 이제 전시공간에서 빛이라는 매개체와 협화음協和音을 이루며 형상화 되고 있는 작품에는 작가에게 정신적인 영향이 되고 있는 황공망¹의 '그림을 그리는 커다란 요체는 바르지 않는 것, 달콤한 것, 속된 것, 의지하는 것의 네 글자를 버리는 것이다黃公望,〈寫山水訣〉, 作畵大要, 去邪甛俗賴四箇字'라는 내용이 고스란히 담겨있다.

● 10 NEXT CODE
2008. 12. 23~2009. 02. 15
대전시립미술관

1 황공망黃公望 1269~1354 : 중국 원元나라의 문인화가. 자는 자구子久, 호는 일봉一峯·대치도인大痴道人. 장쑤성江蘇省 출생. 원나라 말 4대가 중 한 사람이다. 젊어서 백가百家에 정통하고 시문詩文도 잘 하였으며, 50세 무렵에 도교道敎에 들어가, 그림을 시작하여 조맹부趙孟頫· 동원董源·거연巨然에게 배워 산수화를 그렸다. 작품에 〈부춘산거도권富春山居圖卷〉, 화론畵論에 《사산수결寫山水訣》등이 있다. 윗글은 사산유결에 수록되어 있는 내용이다.

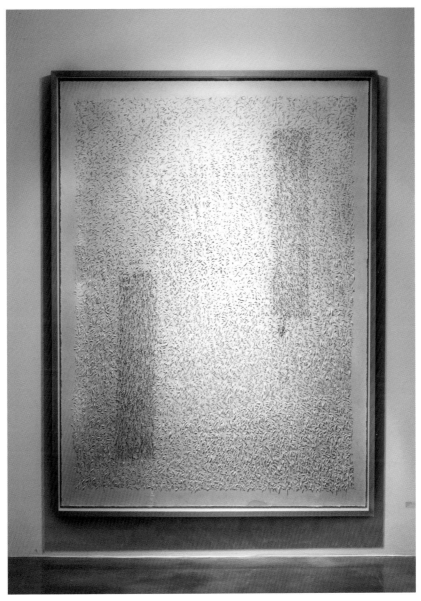

녹색의 노래 The Song of Green 140×190cm acrylic, ink on paper 2010

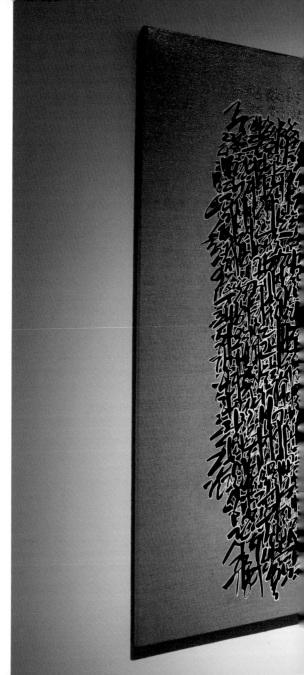

그곳–A, T
There–A, T
93×70cm×2
acrylic, paper on canvas
2010

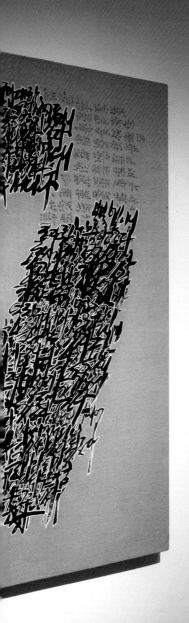
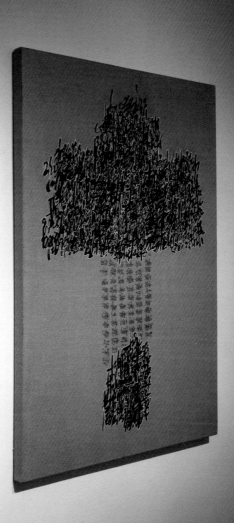

의지意志와 정념情念의 화해

이진명
미술비평

오윤석은 종이를 오리거나 잘라내어 형상을 보여준다. 특히 문자나 매란의 형상이 나타났고 추상적 문자가 주류를 이룬 나머지 음성 중심적 예술로 보일 수도 있었다. 그런데 그의 예술은 단순히 종이를 오리거나 캔버스의 평면을 도려내면서 어떤 시각적 형식을 취해서 얻어내려는 시도가 아니다. 오윤석은 시간의 본질에 접근한다. "슬픔 속에 행복이, 행복 속에 슬픔이(in hilaritate tristis, in tristitia hilraris)"라는 르네상스의 천재 브루노(Giordano Bruno)의 문구는 시간이라는 오묘한 섭리에 대한 해석이다. 지금 행복한 시절도 곧 불행으로 화할 것이요, 불행한 마음도 곧 행복으로 화할 것이라는 것이다. 모든 것은 변화한다. 그러나 이 세상에 변화하지 않는 진리가 있다면, 그것은 오직 시간이 흐른다는 사실뿐이다.

시간이 흐르고 모든 것이 변한다는 사실을 알 때, 인생은 덧없음이다. 이 유약하고 유한한 만 가지 물상 가운데 유일하게 굳건한 본성을 찾는 것이 오윤석이 견지하는 예술의 노정이었다.

오윤석이 오리는 시와 경구는 시대의 물결에도 좌초되지 않고 늘 그 자리에 정박하는 굳건함이다. 그가 파냈던 매란梅蘭의 지조가 또한 그렇고 심금을 울리는 한마디의 농축된 성인聖人과 필부匹夫의 말씨가 그렇다. 그런데 이러한 작업을 오윤석이 선택한 것은 아주 오래전이다. 그가 어째서 이렇게 지리하고 고된 작업 과정을 선택했는지 그 이유를 살펴보는 것은 의미심장하다.

한국의 80년대는 전통적 문양과 서구 모더니즘의 이상한 취합이라는 어설픔이 미술계에 주도적으로 자리했었다. 그 반대 대척점에는 민중미술이 자리했다. 이 두 대별점이 모두 식상해지고 생명력을 다하자 새로움에 대한 목마름이 타올랐고, 90년대를 기점으로 한국에는 포스트모더니즘 열풍이 일어났다. 그러나 이 포스트모더니즘은 예술가 각자가 개별적 완성을 위해 수용한 가치가 아니라, 기존 화단에 반기를 들기 위한 반기였다. 한국에서 수용한 이 포스트모더니즘은 옛 유럽의 정물화에서 다룬 바니타스(vanitas), 즉 죽음의 불가피성의 연장선이었다. 모더니즘의 엄격성은 대중을 몰아냈고 한국의 전통에 의한 한국성(koreanness)이라는 낱말은 무의미했다. 죽음의 불가피성, 바니타스, 혹은 메멘토 모리(memento mori)와 같은 개념은 자유로운 형식처럼 보였으며, 한국의 정치적 국면이나 사회적 모순을 대처하는데 요긴한 상징형식으로 다가왔다. 이때 풍요로워 보이는 겉모습과 달리 예술가 개개인은 실존의 결여라는 벽에 부딪혔다. 자기 삶에서 체득한 스토리 전개가 아니라 서양의 형식에서 취합한 형식의 변장에 불과했던

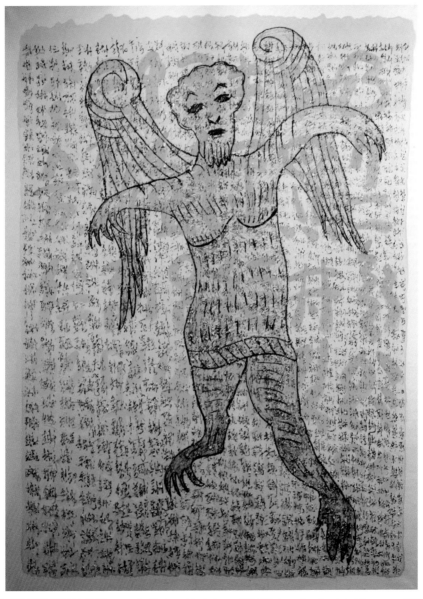

파괴된 신들을 위한 시-공포 The poem for Destroyed Gods-horror 190×140cm acrylic, oil pastels, ink on paper 2011

점을 오윤석은 일찍이 간파했다. 오윤석은 한국만의 가치를 찾아 헤맸다고 술회하곤 한다.

그는 한국 미술이 여타 대외 미술과 다른 차이점을 자기수양에서 찾았다고 한다. 회남자의 "문불승질지위군자文不勝質之謂君子"는 형식이 바탕, 즉 예술가의 인정이나 마음씨를 넘지 않는 경지이다. 이 회남자의 경지를 알려면 구미 등 외부세계에서 수용된 형식의 즉각적 이식이 아니라, 자기 인생을 수련을 통해 자기 정념情念을 덜어내는 과정을 통해 이루어진다는 자각으로부터 오윤석의 예술은 시작되었다. 따라서 오윤석의 예술은 전통과 모더니즘의 취합도 아니고, 더욱이 포스트모던의 얼굴도 아니며, 다만 자기의 완성 과정으로서의 매개체가 된다. 즉 예술가 본인의 대리물(agent)이다. 자기 수양의 대상이며 자기 인격의 통행증이다.

그런데 이번 중국 전시의 특기할 점이 나타난다. 위에서 말했던 내면적 작업 인과의 상당 부분을 벗어나려고 시작하는 점이다. 자기 수양의 근원으로 삼았던 오리기에서 비롯되었던 페인팅의 해체로부터 페인팅의 회복이 목도되는 부분을 짚어봐야 한다. 문자 자체가 지니는, 시공을 초월한 진리 전달성에도 의문을 제시한 측면이다. 여태껏 그가 다루고 믿어왔던 문자 세계의 견고성, 문자가 지니는 시간의 물결에도 좌초되지 않고 버티는 강인한 전달력 조차 무의미하다는 결론이다.

여태껏 오윤석이 견지한 세계는 두보杜甫의 시 "물을 덥히어 나의 발을 씻기며, 종이를 잘라 나의 영혼을 초대한다暖湯灌我足 剪紙招我魂"에 나오는 감동적 순간이었다. 그러나 "내 마음을 다하는 자는 마음의 본성을 알 수 있고, 본성을 알면 하늘을 알게 된다盡其心者知其性也, 知其性則知天矣"는 맹자의 말을 알게 되었다는 것이다. 그간 지지체를 오리는 정밀한 행위를 통해 자기 감정의 절제를 꾀했고 정념의 살을 발랐다. 이 정념의 살이 발라진 자리에 의지의 뼈가 남았다. 이렇게 의지적 예술에서 부드러운 살을 다시 찾기 시작한 것이다. 첫째 페인팅의 회복, 둘째 형상의 회복이 그간의 작업과 다른 부분이다. 그는 정념과 감정 역시 나의 본성이라는 뉘우침을 드러내고 싶다고 발언한다. 즉 문자의 세계든지 형상의 세계든지 나약하고 부수어지건 견고해서 영원하던 그 종류의 차이가 무색해진다는 것이다. 나의 마음이 진실이라고 느끼는 순간 그 어떤 매체와 대상도 나의 일부분이 된다는 것이다.

따라서 이번 전시는 변화하는 것의 공허함과 불변하는 것의 최상적 가치가 나름으로 화합하는 분수령으로 볼 수 있다. 그 어느 것에도 가치를 편중偏重시키지 않고 모든 대상에는 나름의 변환자재變換自在의 가능성이 있다고 파악한 결과이다. 즉 변화와 불변의 화합의 장이 이번 전시에서 오윤석이 느끼고 절실하게 보여 주려했던 역점이라 하겠다. 그리고 변화와 불변은 동양에서 파악하는 현상의 두 가지 날개다.

● 오윤석 전

2010. 07. 03-07. 24

Gallery ARTSIDE Beijing Space 2

파괴된 신들을 위한 시-공포 The poem for Destroyed Gods-horror (detail)

감춰진 기억-1201 Hidden Memories-1201 140×180cm acrylic, ink on paper 2012

감춰진 기억-1201 Hidden Memories-1201 (detail)

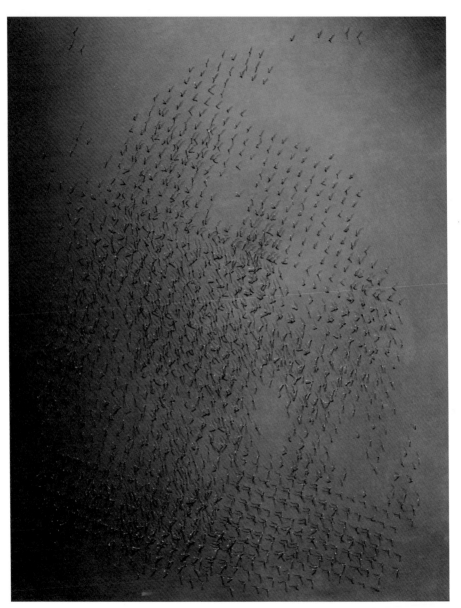

감춰진 기억-1203 Hidden Memories-1203 117.5×91cm acrylic, paper, canvas on panel 2012

저의 작품에 주제는 예술적 치유이고, 방법적으로는 작가의 메시지를 기호화시키고 이를 반복-중첩시켜 언캐니-이미지로 표현합니다. 연장선상에서 동양적 사유가 어떻게 현대미술과 조우할 수 있는지의 실험입니다.

〈Hidden Memories-1203, 117.5×91cm, hand-cutting, paper, acrylic, ink, canvas on panel, 2012〉은 미국의 총기난사 사건의 데이터를 가지고 만든 작품으로 인간의 기억 속에 감춰진 내·외부적 요인에 의한 갈등, 공포, 두려움에 의해 생성된 다면성을 표현한 작품입니다.

과거에는 동양의 직관적이고 영적인 사유 체계에 대한 관심이 종교적 경전들의 텍스트를 현대적 조형언어로 시각화했다면, 최근에는 폭력, 소통부재로 인한 갈등과 소외, 고통에 대한 인터뷰나 데이터를 통해 자료를 만들고 이를 시각화 합니다.

저의 작업에 정신적인 영향이 되고 있는 황공망의 '그림을 그리는 커다란 요체는 바르지 않은 것, 달콤한 것, 속된 것, 의지하는 것의 네 글자를 버리는 것이다黃公望, 〈寫山水訣〉, 作畵大要, 去邪甛俗賴四箇字'라는 내용을 담고 있습니다. 정신적 수행, 서양어로는 종교(religion)는 일상으로부터 벗어나 있는 초월의 세계입니다. 저는 초월의 세계와 일상의 세계가 분리되어있지 않고 부즉불리不卽不離한 동양의 미와 덕에 서 있기를 원합니다.
미와 추, 관념과 실천이 따로 놀지 않는 수행의 즐거움과 괴로움의 겉모양이 곧 예술이 되는 세계를 작업으로 보여주려 합니다.

어느 시대이든 탄압하고 왜곡한다고 해도 사라지지 않고 생명력 있게 살아남는 게 있습니다. 그것은 시대에 따라 모양만 변화했을 뿐 근본은 변화하지 않았기 때문입니다. 그 생명력과 근본의 중요성을 일관되게 가져가는 것이고, 또한, 이 일관됨에 가치를 편중偏重시키지 않고 재료와 방식에 나름의 변환자재變換自在의 가능성을 찾는 것입니다.

미와 추, 선과 악, 음과 양, 슬픔과 기쁨 등의 모든 이분법적 관념을 깨뜨리고 인간의 모든 감정이 발견되는 이미지를 만들고자 노력하고 있습니다.

저의 작품은 대상 또는 기억의 재현을 통해 어떤 고정된 이미지와 의미를 전달하는 것이 아니라, 대상으로부터, 기억으로부터 유추된 인상을 종교적 경전이나 고백문의 텍스트를 분해하고 재조립하여 이미지와 결합해 관념의 텍스트가 아닌 절대적 봄의 텍스트로 완성해 '독해'와 '매혹'의 중간 어느 지점에서 관객과 마주하게 되기를 기다리는 존재입니다.

그것은 내가 만들어낸 이미지-텍스트가 인용하고 있는 문자의 의미와 사용하고 있는 예술적 수단을 넘어서 새롭게 열리는 만남의 공간에서 존재하기를 바라는 것입니다. 또한, 그 만남이 끊임없이 춤추며 진동하는 수많은 인간의 눈동자들과 같이 언제나 빛을 기다리는 순수한 '비어 있음'임과 동시에 그 자체로 눈부시게 빛나는 '충일'을 지향하는 것이라고 할 수 있음을 제시하고자 합니다.

현재, 약초(Herb) 시리즈 작업을 하고 있습니다. 현대인에게 바치는 헌화獻花 내용으로 무한 변형이 가능한 실험적인 자유공간을 만들고자 합니다.

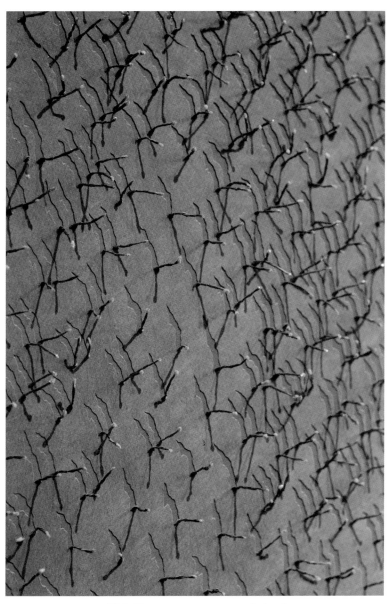

감춰진 기억-1203 Hidden Memories-1203 (detail)

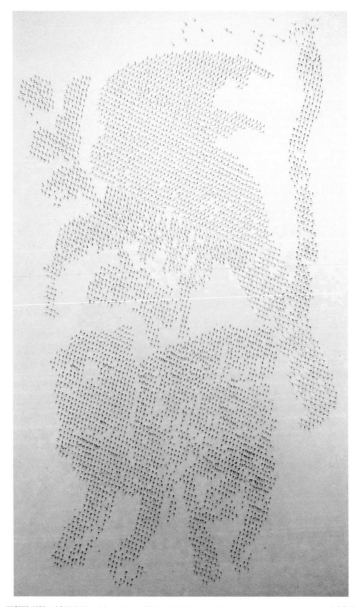

감춰진 기억-1205 Hidden Memories-1205 164×97cm acrylic, ink, paper, canvas on panel 2012

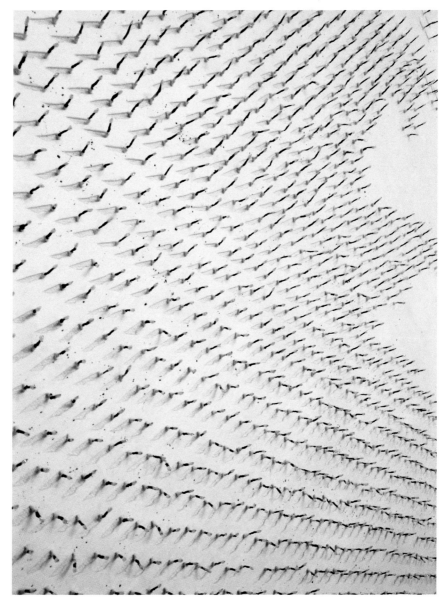

감춰진 기억-1205 Hidden Memories-1205 (detail)

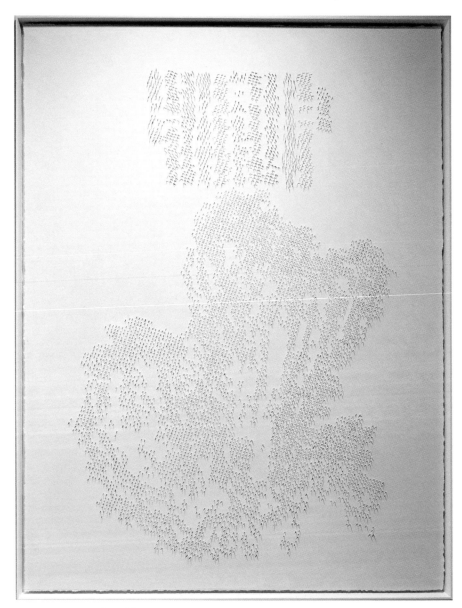

감춰진 기억-1208 Hidden Memories-1208 180×140cm acrylic on paper 2012

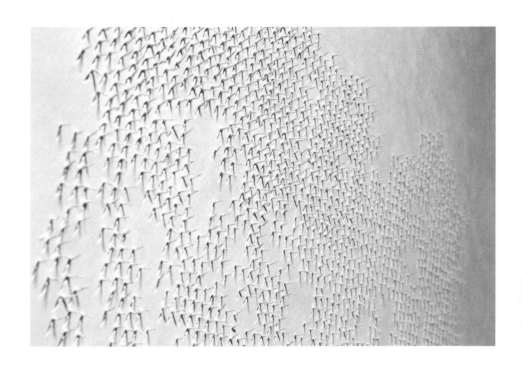

감춰진 기억-1208 Hidden Memories-1208 (detail)

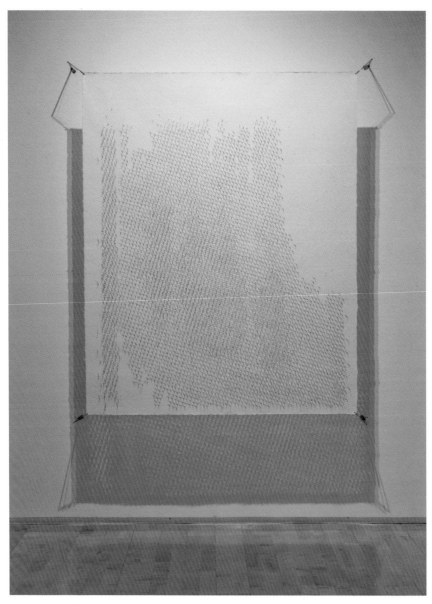

감춰진 기억-1209 Hidden Memories-1209 150×120cm acrylic, ink on paper 2012

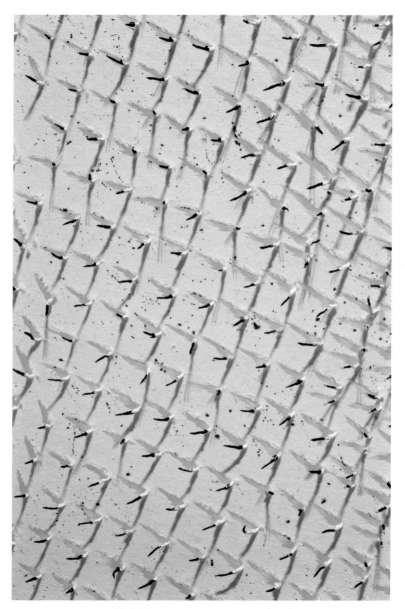

감춰진 기억-1209 Hidden Memories-1209 (detail)

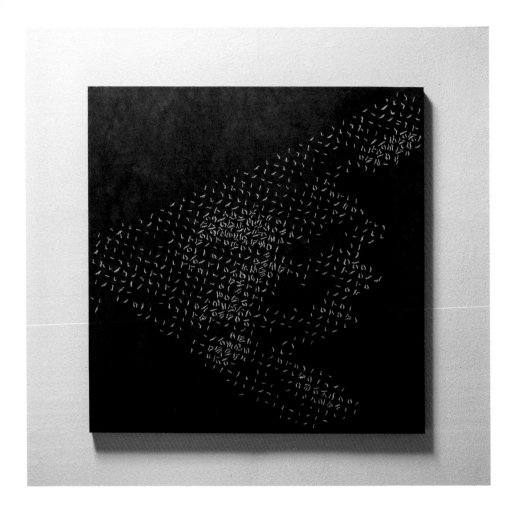

감춰진 기억-검정노랑 Hidden Memories-blackyellow 94×94cm acrylic, ink, paper, canvas on panel 2012

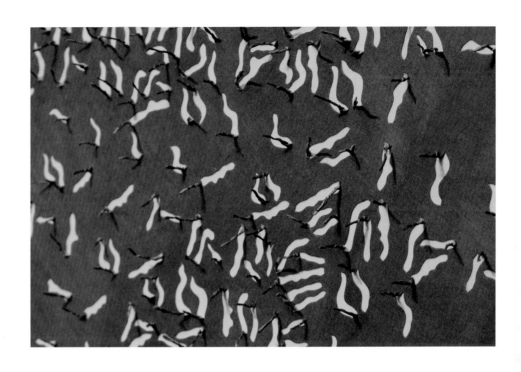

감춰진 기억 - 검정노랑 Hidden Memories-blackyellow (detail)

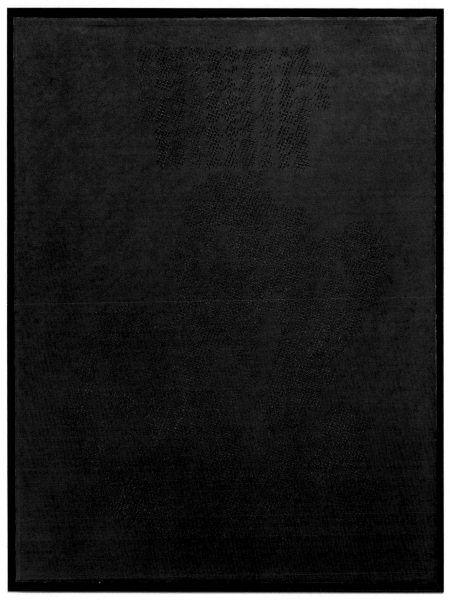

감춰진 기억-1301 Hidden Memories-1301 180×140cm acrylic, ink on paper 2013

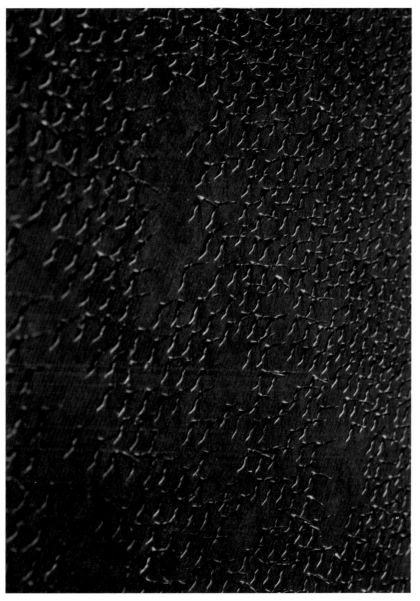

감춰진 기억-1301 Hidden Memories-1301 (detail)

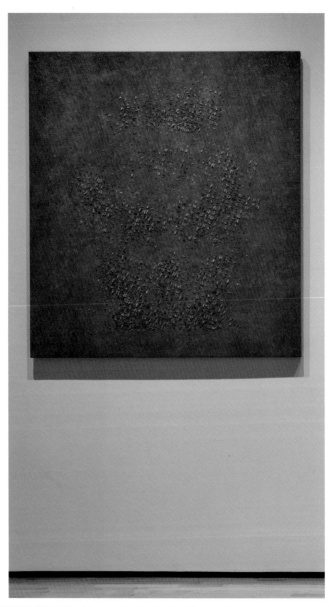

감춰진 기억-부처 3 Hidden Memories-buddha 3 110×100cm acrylic, paper, canvas on panel 2013

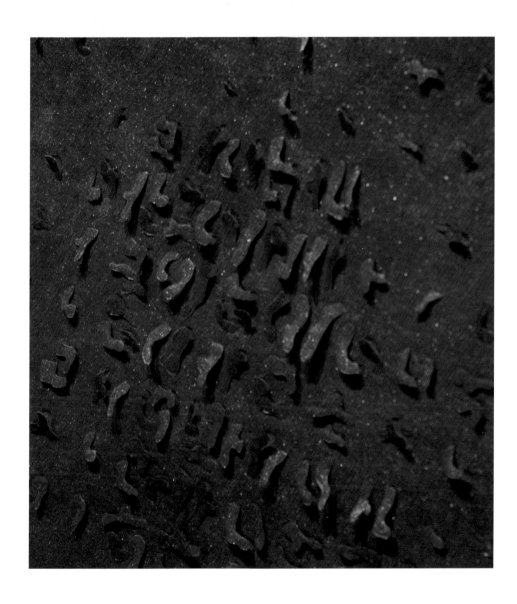

감춰진 기억-부처 3 Hidden Memories-buddha 3 (detail)

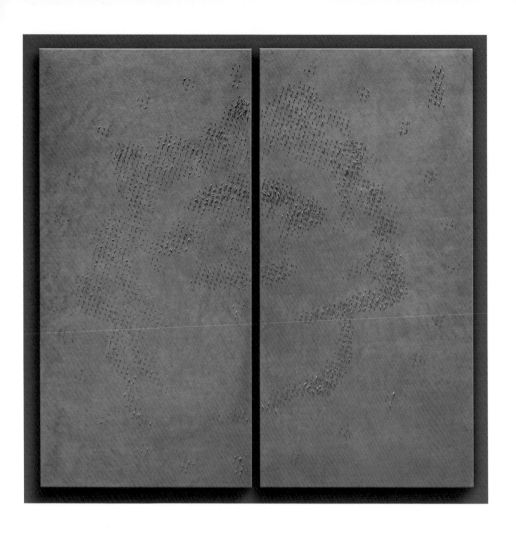

감춰진 기억-좋은 공간 Hidden Memories-good place 180×90cm×2 acrylic, paper, canvas on panel 2013

감춰진 기억-좋은 공간 Hidden Memories-good place (detail)

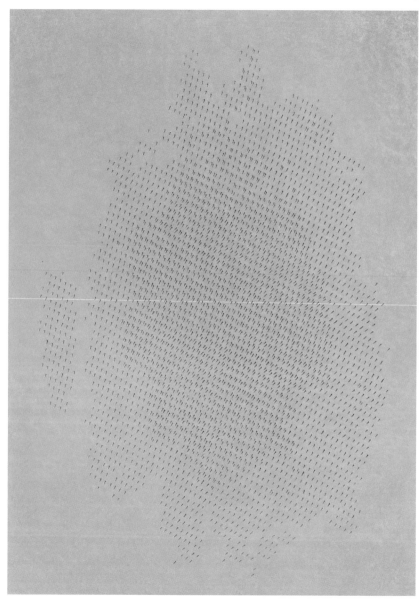

감춰진 기억-심장 Hidden Memories-Heart 180×130cm acrylic, ink, paper, canvas on panel 2013

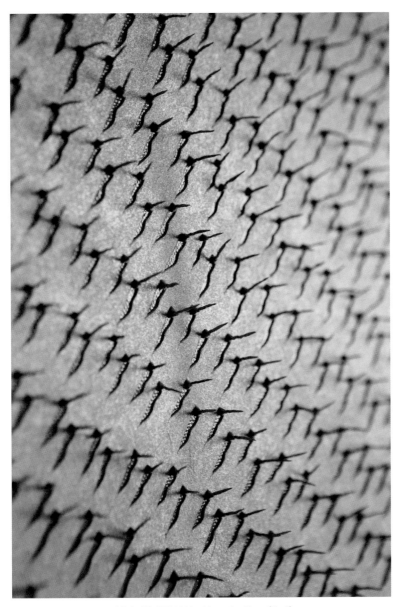

감춰진 기억-심장 Hidden Memories-Heart (detail)

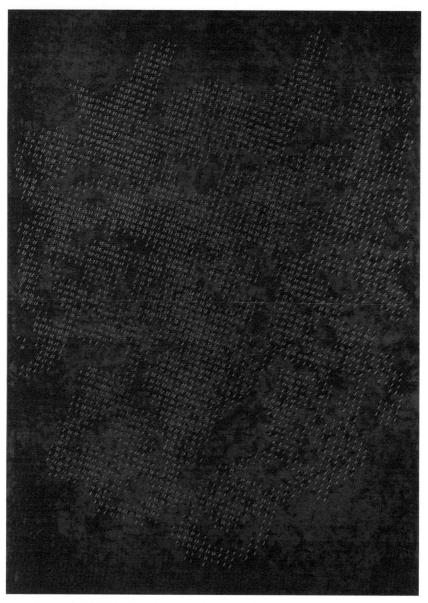

감춰진 기억-1402 Hidden Memories-1402 180×130cm acrylic, ink, paper, canvas on panel 2014

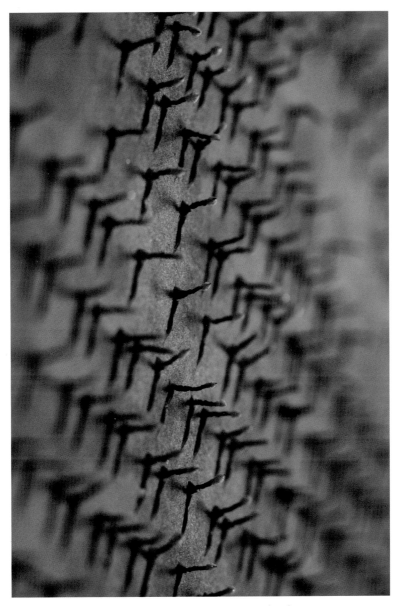

감춰진 기억-1402 Hidden Memories-1402 (detail)

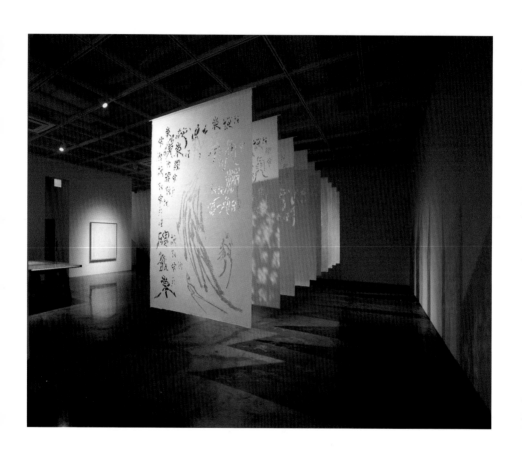

감춰진 기억-1403 Hidden Memories-1403 200×100cm×10 acrylic on paper 2014

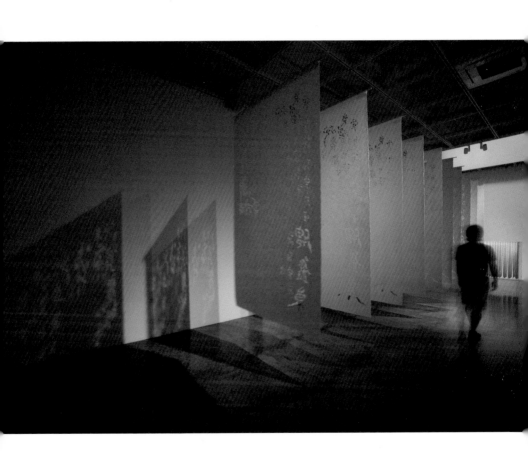

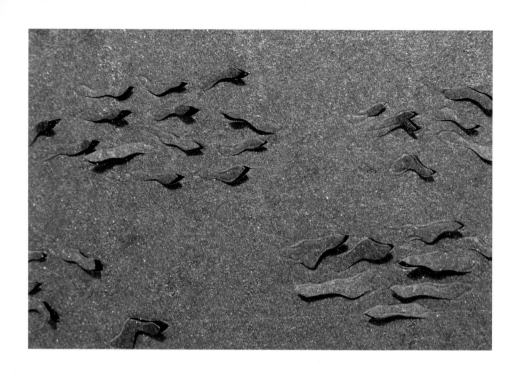

감춰진 기억-천상의 문자 01 Hidden Memories-Heavenly text 01 (detail)

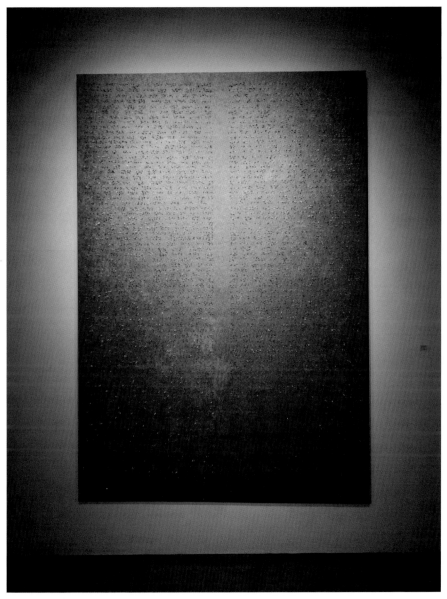

감춰진 기억-천상의 문자 01 Hidden Memories-Heavenly text 01 240×170cm acrylic, paper, canvas on panel 2014

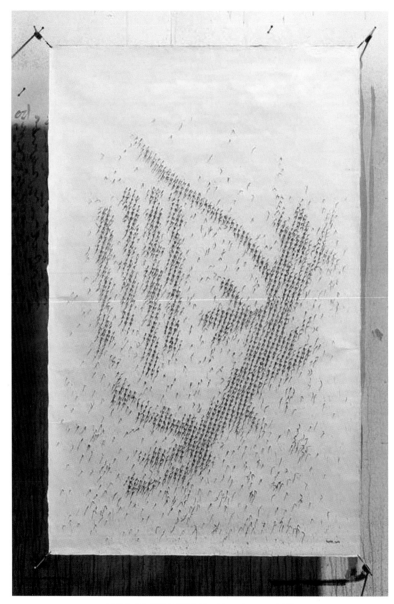

감춰진 기억-문자 1401 Hidden Memories-text 1401

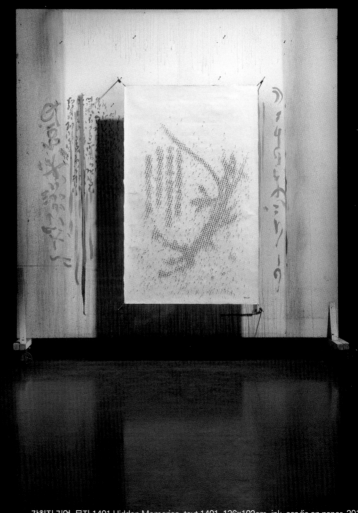

감춰진 기억-문자 1401 Hidden Memories-text 1401 136×102cm ink, acrylic on paper 2014

감춰진 기억-1501
Hidden Memories-1501
(detail)

감춰진 기억-1501 Hidden Memories-1501 40.5×120cm acrylic, ink, paper, canvas on panel 2015

감춰진 기억-1502
Hidden Memories-1502
(detail)

감춰진 기억-1502 Hidden Memories-1502　40.5×120cm　acrylic, ink, paper, canvas on panel　2015

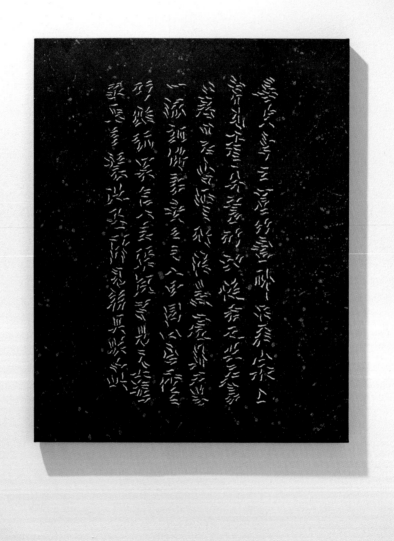

감춰진 기억-1505 Hidden Memories-1505 100×80cm acrylic, ink, paper, canvas on panel 2015

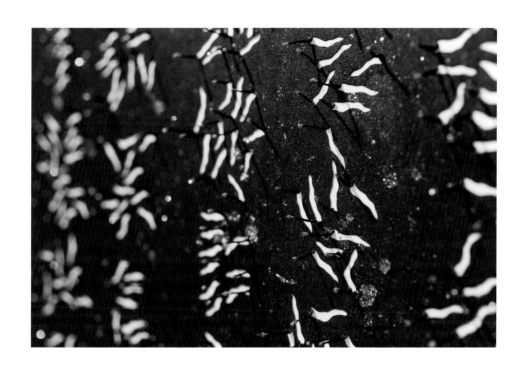

감춰진 기억-1505 Hidden Memories-1505 (detail)

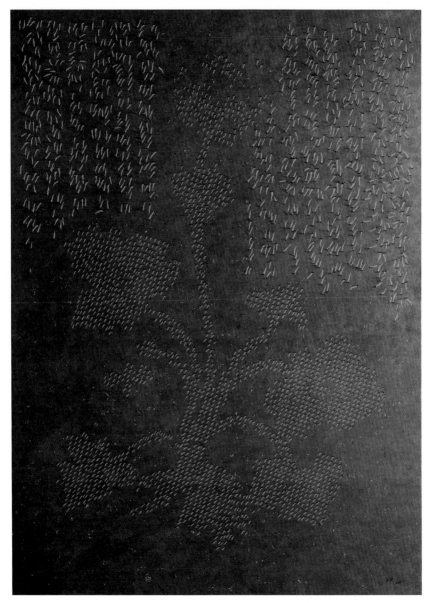

감춰진 기억-1506 Hidden Memories-1506 180×130cm acrylic, ink, paper, canvas on panel 2015

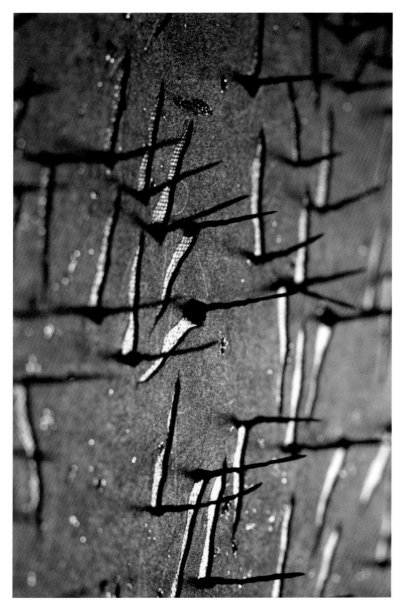

감춰진 기억-1506 Hidden Memories-1506 (detail)

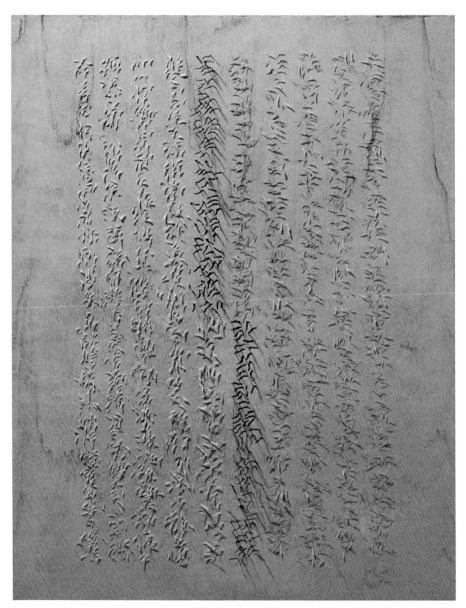

감춰진 기억-GB Hidden Memories-GB 90×70cm acrylic, ink on paper 2015

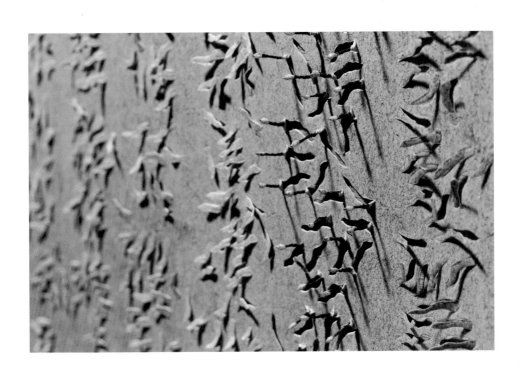

감춰진 기억-GB Hidden Memories-GB (detail)

오윤석은 문자 이미지를 통한 신체성의 변주를 다양한 방법론으로 드러내는 독특한 작업을 추구한다. 그의 초기 작업부터 최근의 작업들을 살펴보면 신체적 에너지 즉 몸의 기운을 진단하고 그와 관련된 물질성을 바탕이 된 재료의 추구로 이어진다. 은嫾을 이용한 설치작업, 문자, 특히 한자·한글을 이용한 드로잉과 페인팅 작업, 종이를 칼로 도려낸 작업과 그 끝을 촉수처럼 말아 올린 작업 등 그는 매번 다른 불안전한 신체성, 촉각성을 이미지화한다.

그는 작업의 주제와 소재에서 자연스럽게 관심을 둔 동양적 사상들, 사유, 즉 기운생동의 문맥 속에서 작업을 풀어내고 있는 듯하다. 그의 작업들은 어떤 되기being로의 신체적 몰입으로 종이를 베고, 꼬고, 또는 문자를 쓴다. 어찌 보면 그 어떤 신체-되기들의 이미지들은 뭔가 편집증적인 광란이었다가 또 하나의 해체적 흔적이었다가, 오윤석式의 미시적 드로잉이다. 그의 작업들에서 또 다른 특이점은 작업의 물질성의 외연보다는 비물질적, 직관적이고 활동적이다. 논리적 방식의 분석적인 방법으로 규정되는 것이 아닌 무수한 기嫾들의 분절들과 활동을 종이를 도려내기와 거친 쓰기(드로잉), 매듭으로 완성하기 때문이다. 어쩌면 그가 몸적 대체물로 기용하는 재료, 종이는 그 기운생동을 탐닉하는 대상이면서 무수한 개념들을 무참히, 촘촘히 베어내는 '배제'의 대상이기도 하다. 이렇게 단단하고 날카로운 선과 부드러운 표면이 만나게 되는 지점에서 오윤석의 예술은 탄생한다고 볼 수 있다. 그의 작업들이 신체성을 띄는 또 하나의 단서는 관람객을 무수히 어떤 '속'으로 끌어들인다는 점이다. 시각은 문자로 인식된 이미지들을 문자처럼 문자와 문자 사이를 읽어 내려가다 어느새 오윤석의 감각으로 고문서를 읽어 내려가고 있는 듯한 착각에 빠진다. 이 오윤석式의 문자 드로잉들은 그 문자-되기를 통해 무수한 이미지의 입구로 들여보내고 사유의 출구로 안내한다.

● 김복수
청주미술창작스튜디오
2015

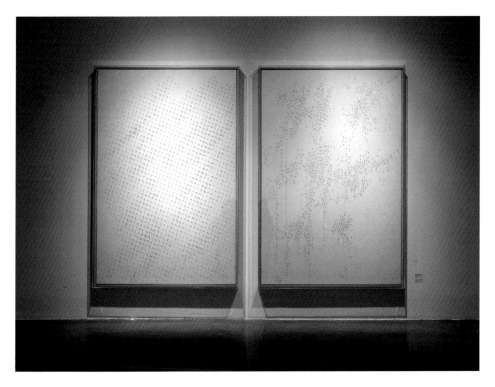

(좌) 감춰진 기억-백색 폭풍 01 (L) Hidden Memories-White Storm 01
(우) 감춰진 기억-백색 폭풍 02 (R) Hidden Memories-White Storm 02
150×100cm (each) acrylic, ink, paper, canvas on panel 2015

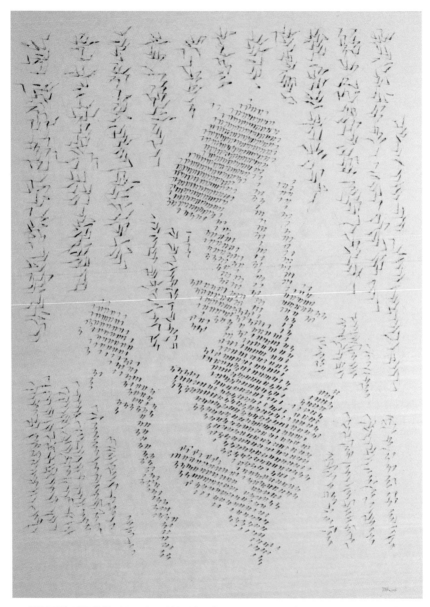

감춰진 기억-1603 Hidden Memories-1603 180×130cm acrylic, ink, pencil, paper, canvas on panel 2016

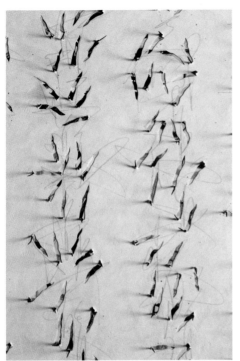 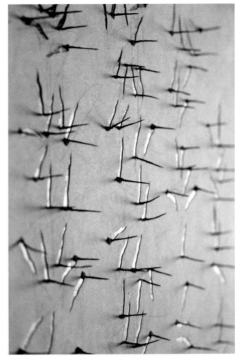

감춰진 기억-1603 Hidden Memories-1603 (detail)

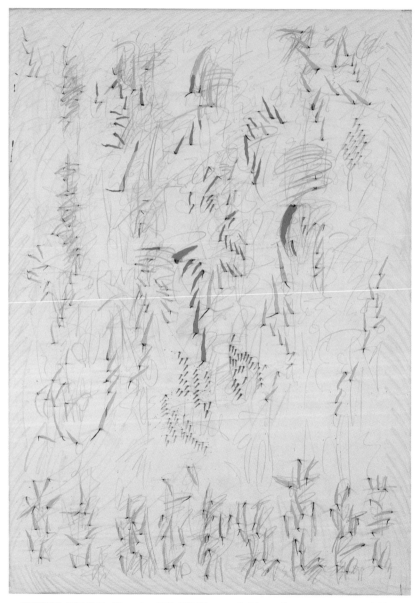

감춰진 기억-1604 Hidden Memories-1604 120×85cm acrylic, ink, pencil, paper, canvas on panel 2016

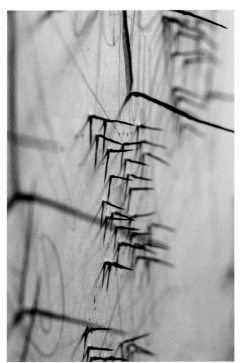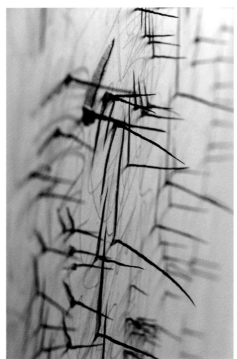

감춰진 기억-1604 Hidden Memories-1604 (detail)

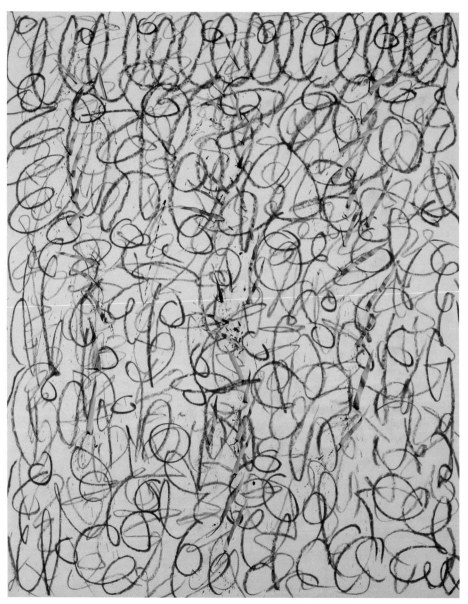

감춰진 기억-1605 Hidden Memories-1605 100×80cm acrylic, ink, oil pastel, paper, canvas on panel 2016

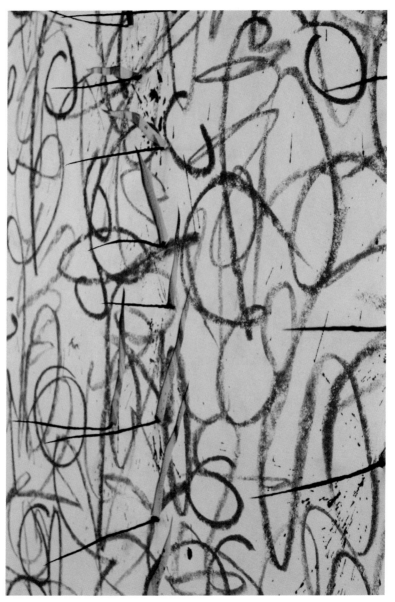

감춰진 기억-1605 Hidden Memories-1605 (detail)

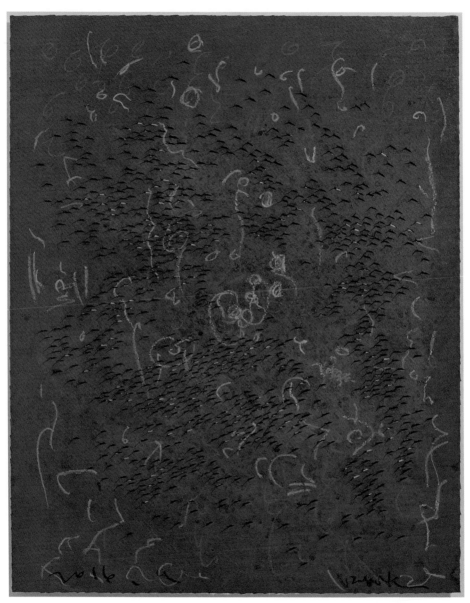

감춰진 기억-1607 Hidden Memories-1607 100×80.3cm acrylic, ink, oil pastel on paper 2016

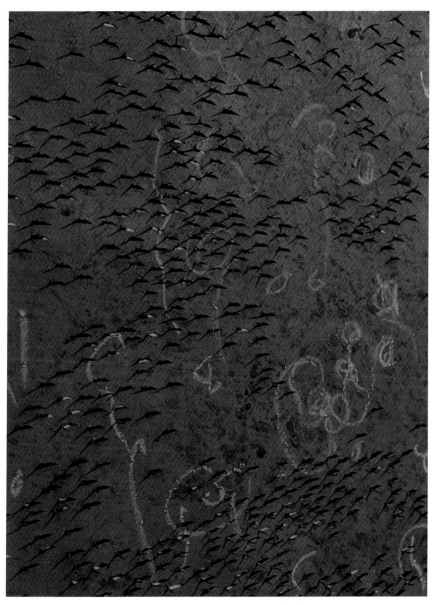

감춰진 기억-1607 Hidden Memories-1607 (detail)

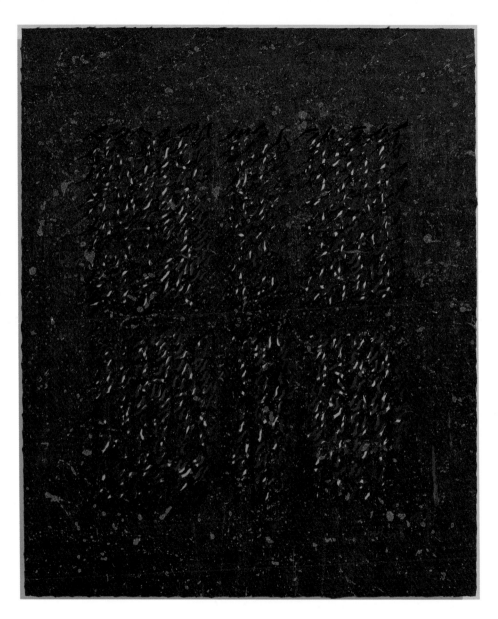

감춰진 기억-문자 1608 Hidden Memories-text 1608 72.7×60.6cm acrylic, ink on paper 2016

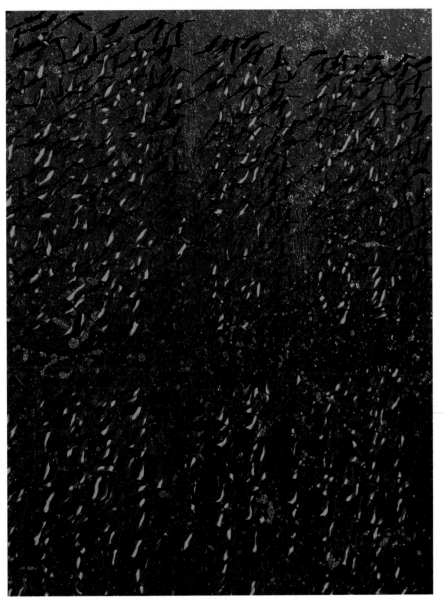

감춰진 기억-문자 1608 Hidden Memories-text 1608 (detail)

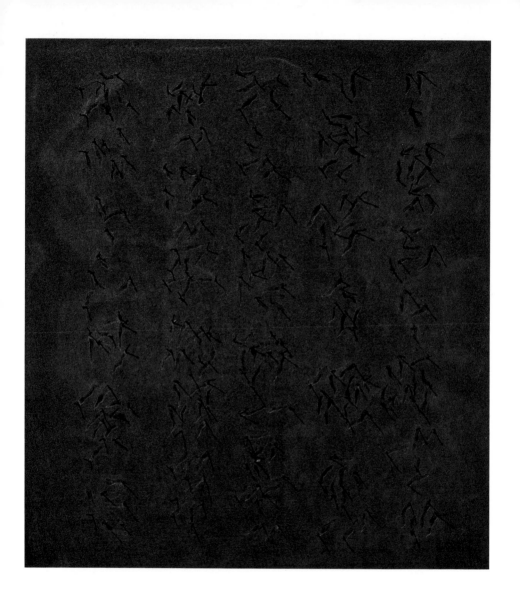

감춰진 기억-문자 1610 Hidden Memories-text 1610 45×41cm acrylic, ink, paper, canvas on panel 2016

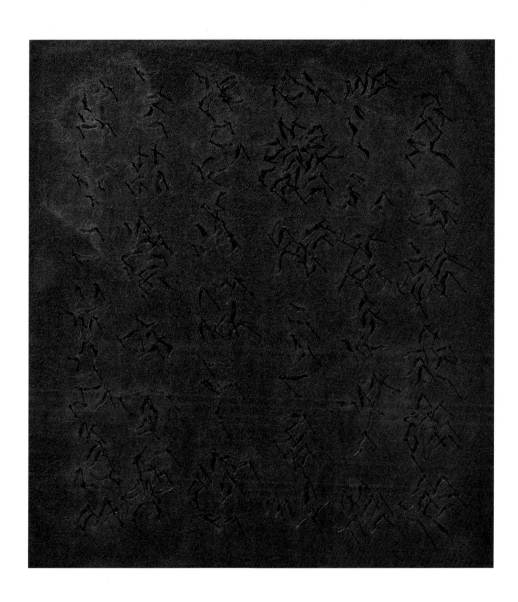

감춰진 기억-문자 1609 Hidden Memories-text 1609 45×41cm acrylic, ink, paper, canvas on panel 2016

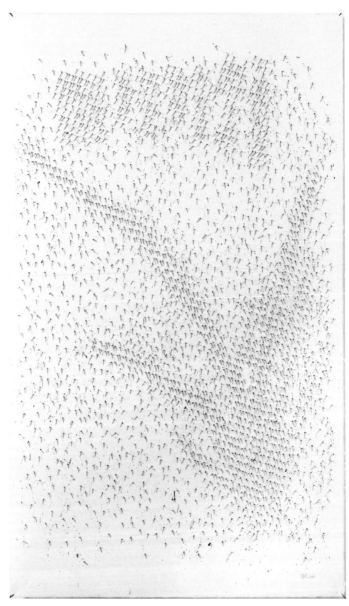

감춰진 기억-문자 1601 Hidden Memories-text 1601 163×97cm ink on paper 2016

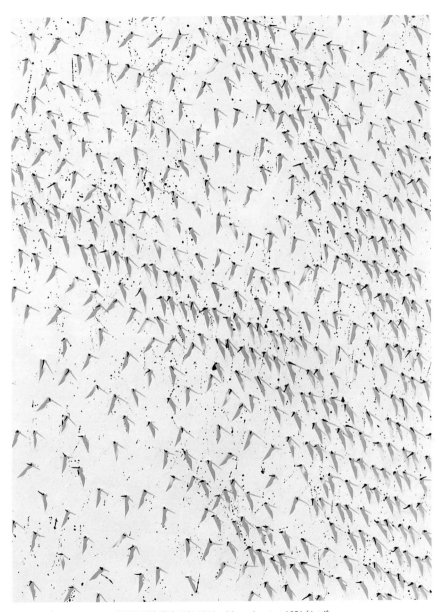

감춰진 기억-문자 1601 Hidden Memories-text 1601 (detail)

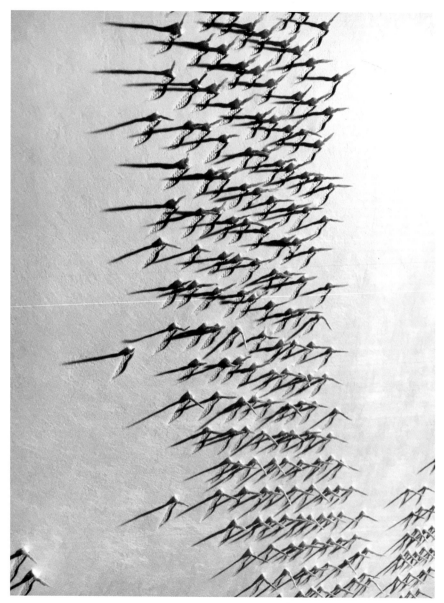

슈퍼 노멀-문자 1 Super Nomal-text 1 (detail)

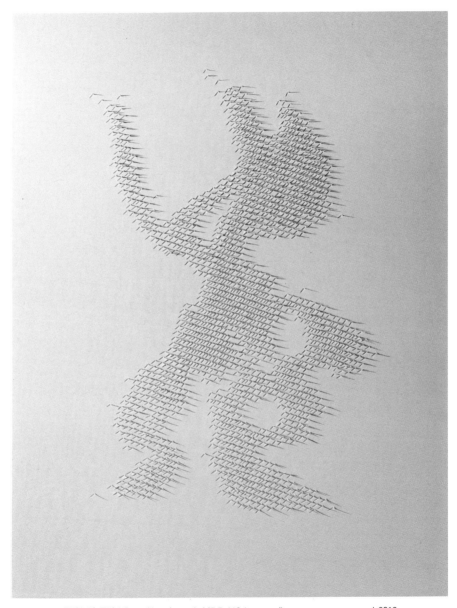

슈퍼 노멀-문자 1 Super Nomal-text 1 145.5×112.1cm acrylic, paper, canvas on panel 2016

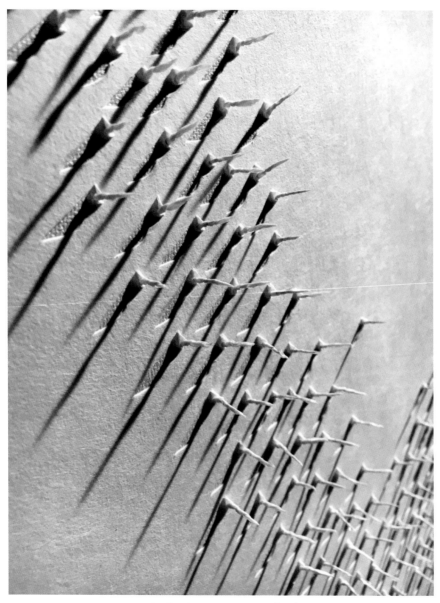

슈퍼 노멀-문자 4 Super Nomal-text 4 (detail)

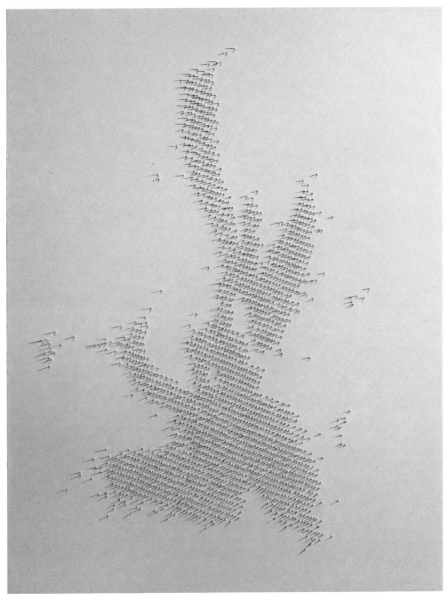

슈퍼 노멀-문자 4 Super Nomal-text 4 145.5×112.1cm acrylic, paper, canvas on panel 2016

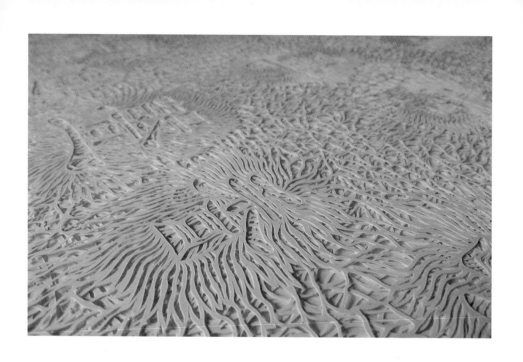

감춰진 기억-260 Hidden Memories-260 (detail)

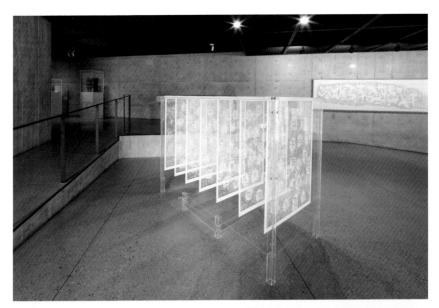

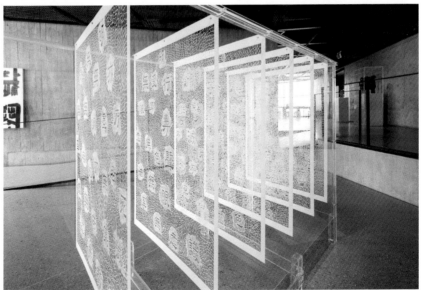

감춰진 기억-260 Hidden Memories-260 109.5×79cm×7 paper 2014-2017

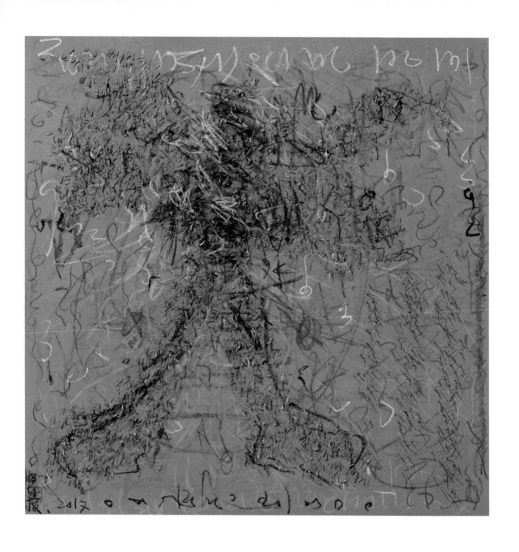

감춰진 기억-1703 Hidden Memories-1703 75×75cm acrylic, oil pastel, paper on panel 2017

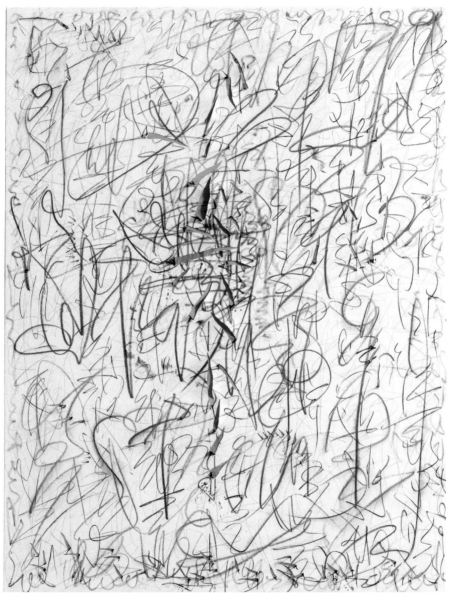

감춰진 기억-1701 Hidden Memories-1701 116.8×91cm acrylic, ink, pencil, paper, canvas on panel 2017

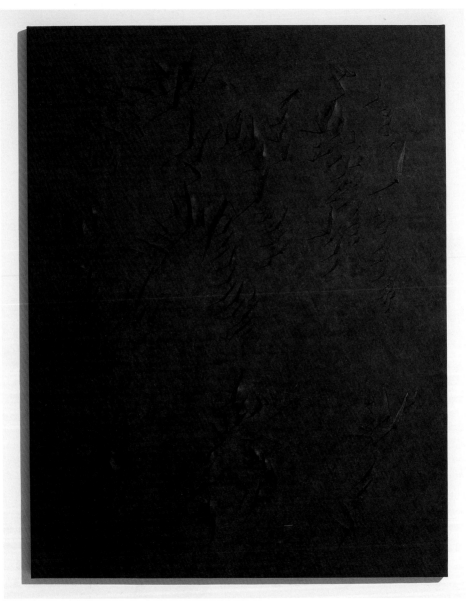

감춰진 기억-1704 Hidden Memories-1704 116.8×91cm acrylic, ink, paper, canvas on panel 2017

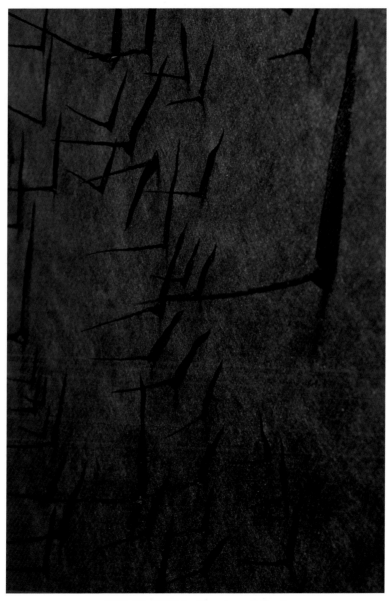

감춰진 기억-1704 Hidden Memories-1704 (detail)

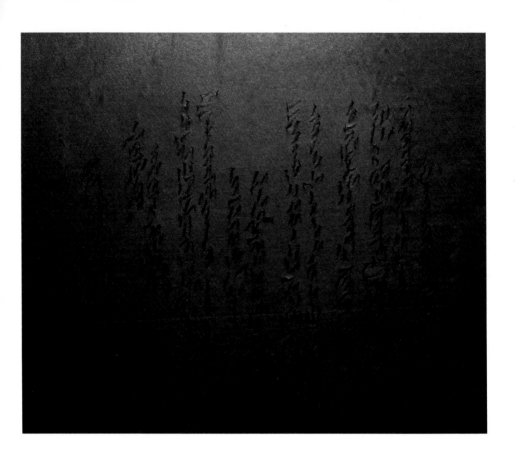

감춰진 기억-문자 1701 Hidden Memories-text 1701 60.6×72.7cm ink, acrylic, paper, canvas on panel 2017

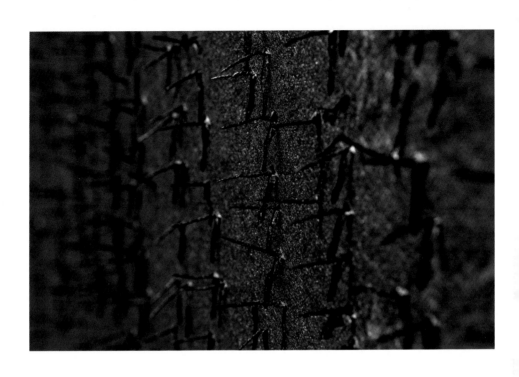

감춰진 기억-문자 1701 Hidden Memories-text 1701 (detail)

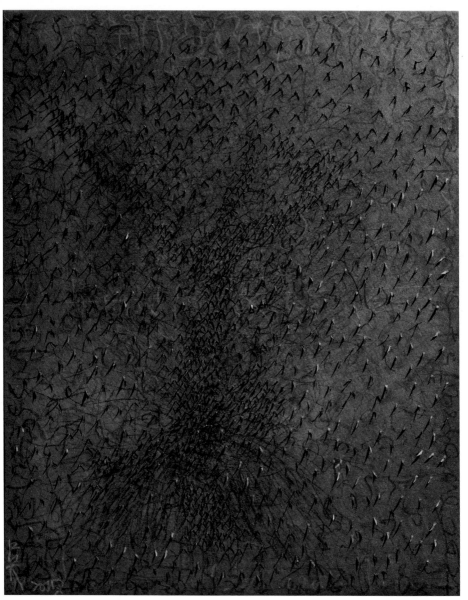

감춰진 기억-1702 Hidden Memories-1702 100×80cm acrylic, ink, oil pastel, paper, canvas on panel 2017

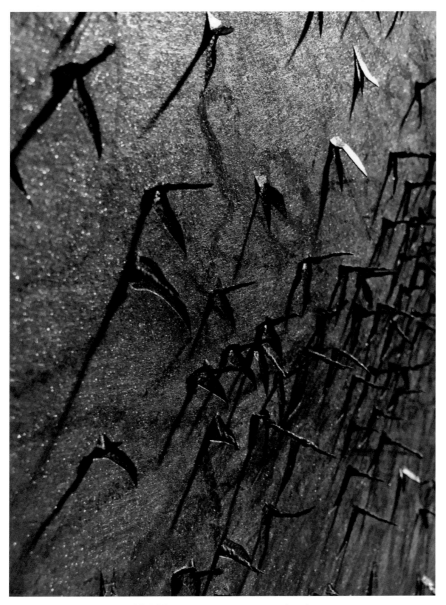

감춰진 기억-1702 Hidden Memories-1702 (detail)

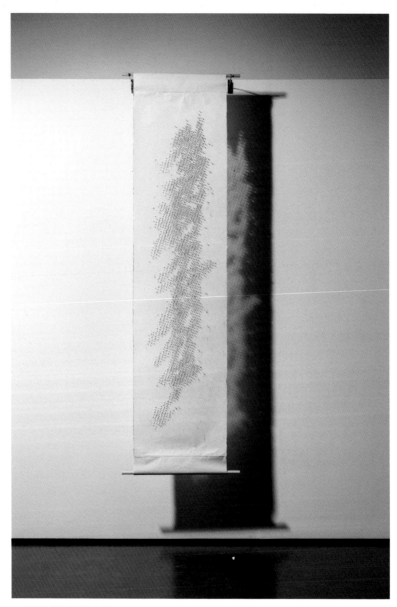

감춰진 기억-월인천강지곡 Hidden Memories-wolincheongangjigok 210×55cm ink on paper 2017

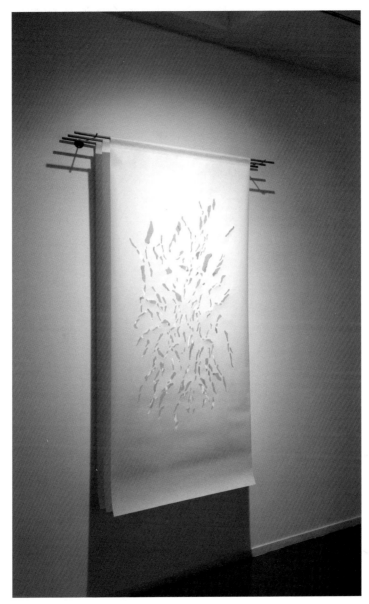

백색의 노래-문자 The Song of White-text 145×64cm×3 paper, wood 2017

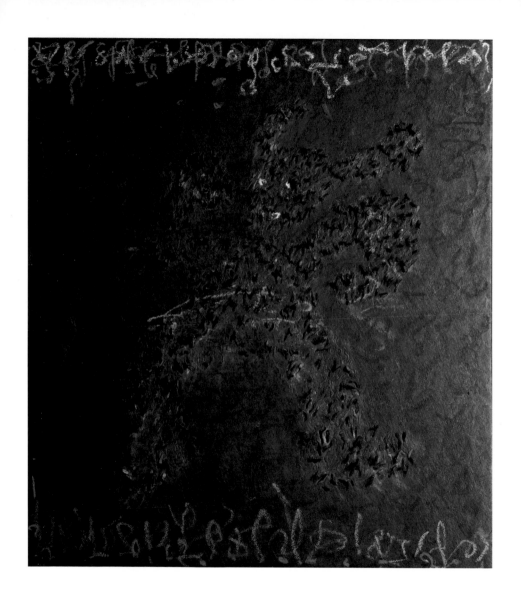

감춰진 기억-1706 Hidden Memories-1706 45×41cm ink, acrylic, oil pastel, paper, canvas on panel 2017

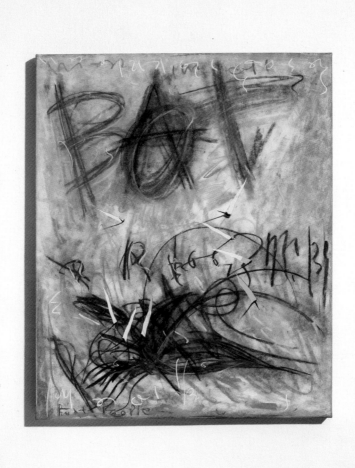

감춰진 기억-1803 Hidden Memories-1803 73×61cm acrylic, ink, oil pastel, pastel, paper on panel 2018

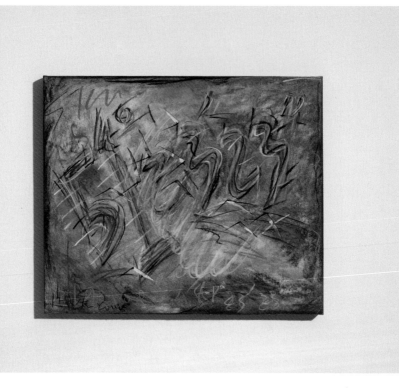

감춰진 기억-1804 Hidden Memories-1804 45.5×53cm acrylic, ink, pastel, paper on panel 2018

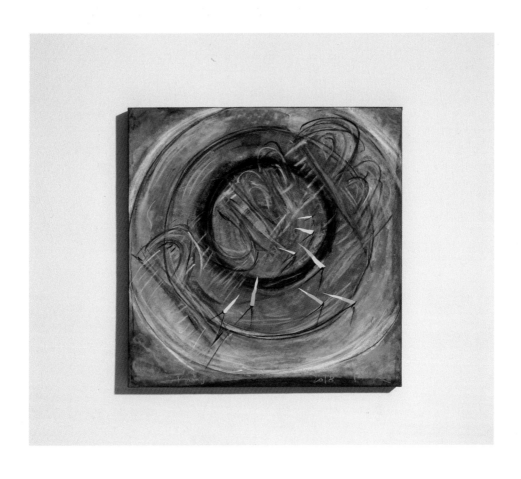

감춰진 기억-1805 Hidden Memories-1805 55×55cm acrylic, ink, pastel, paper on panel 2018

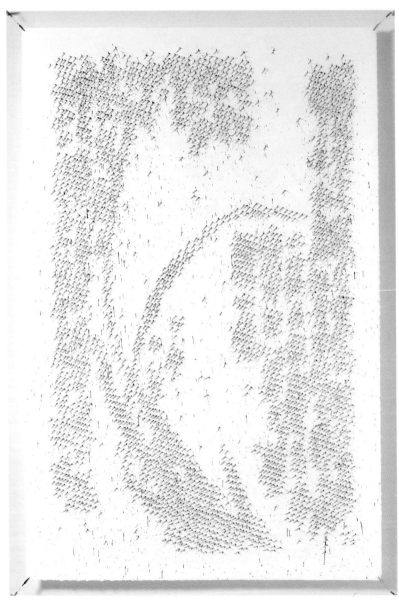

감춰진 기억-문자 1801 Hidden Memories-text 1801 150×100cm ink on paper 2018

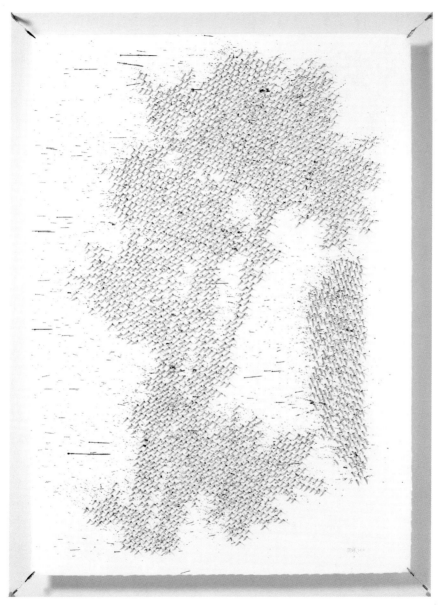

감춰진 기억-문자 1802 Hidden Memories-text 1802 114×82.5cm ink on paper 2018

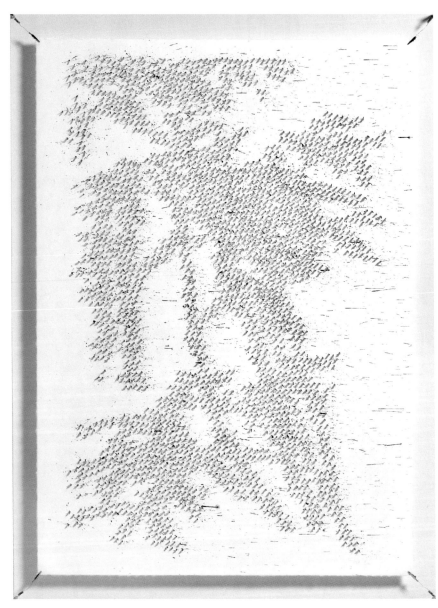

감춰진 기억-문자 1804 Hidden Memories-text 1804 114×82.5cm ink on paper 2018

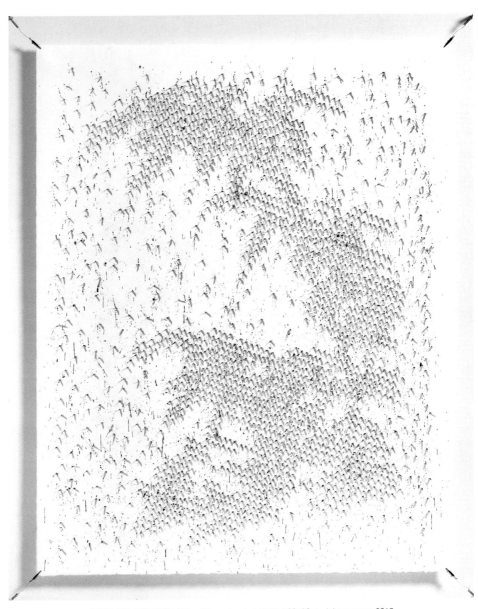

감춰진 기억-문자 1805 Hidden Memories-text 1805 100×80cm ink on paper 2018

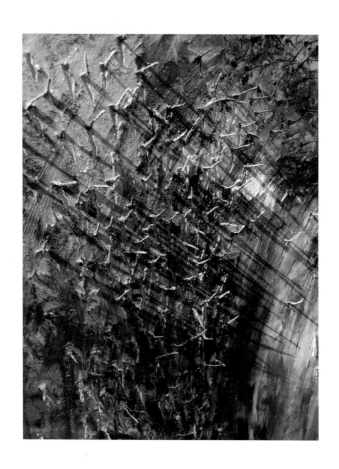

감춰진 기억-1904 Hidden Memories-1904 (detail)

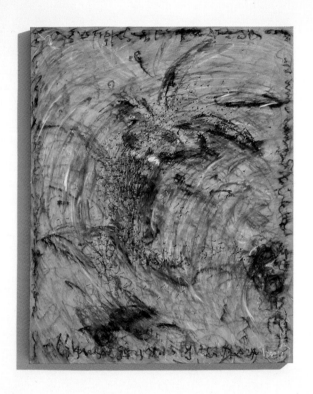

감춰진 기억-1904 Hidden Memories-1904 100×80cm acrylic, oil pastel, paper, canvas on panel 2019

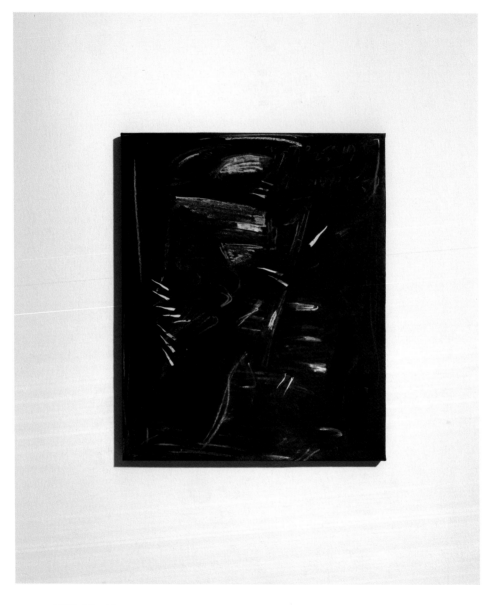

감춰진 기억-1908 Hidden Memories-1908 53×45.5cm acrylic, ink, oil pastel, paper, canvas on panel 2019

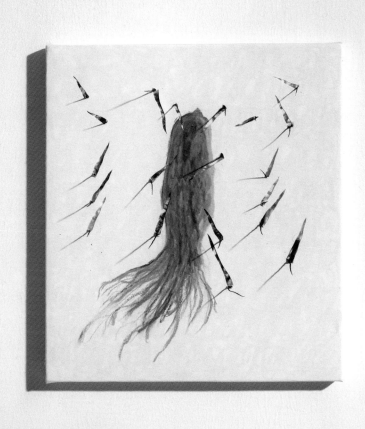

감춰진 기억-1902 Hidden Memories-1902 45.5×41.5cm acrylic, ink, oil pastel, paper on panel 2019

감춰진 기억-좋은 공간 2 Hidden Memories-good place 2
200×120cm×2 acrylic, ink, pencil, paper, canvas on panel 2019

감춰진 기억-좋은 공간 2 Hidden Memories-good place 2 (detail)

감춰진 기억-좋은 공간 8 Hidden Memories-good place 8 300×200cm acrylic, ink, pastel, paper, canvas on panel 2019

감춰진 기억-좋은 공간 8 Hidden Memories-good place 8 (detail)

감춰진 기억-좋은 공간 8 Hidden Memories-good place 8 (detail)

Reference

오윤석은 최근 깊은 색채감이 두드러지는 미니멀한 화면을 만들어내는데 이 작품들은, 멀리서는 단색화(monochrome)처럼 보이지만 가까이 다가가 시선의 각도를 달리하면 화면 안에 숨어 있는 형상들이 눈에 들어오면서 단순한 추상이 아님을 알게 된다. 화면에 자신의 의식/무의식과 관련된 어떤 형상을 끄집어내어 그린 후 경전을 필사하는 것 같은 방식으로 빼곡히 화면을 메워 추상 화면이 결과적으로 초래된 것이기 때문이다. 비어있는 것처럼 보이는 단색 화면 안에 숨겨진 형상들은, 역사적 기원을 가지는 인물상이든 약재로 쓰이는 약초들이든 자신과 타인의 삶에 대한 성찰의 도구로 사용되는 이미지들이다. 동시대미술이 제시하는 문법의 경계를 훌쩍 뛰어넘어 집단무의식과 연관된 형상들을 자유자재로 다루는 방식으로 그는 추상적 화면을 선택했고, 따라서 그의 빈 화면은 그저 비어 있지 않고 꿈틀거리는 서사로 가득하다.

어떤 이미지는 그 자체로 힘을 가지고 있다. 오윤석이 빈 화면에 맞서 처음 그려내는 이미지들은 시간의 누적으로 인해 힘을 얻게 된 것이며, 그가 얽매여 있는 것들이기도 하다. 엄습하는 이미지를 형상화한 후 그것을 지워나가는, 혹은 감추어나가는 그의 방식이 흥미로운 지점은, 의식 이전의 세계와 현실 세계와의 관계를 보여주는 그 내용이, 작품의 형식과 아주 잘 맞아떨어진다는 점이다. 이러한 연작들에 오윤석이 부여한 제목이 ⟨Hidden Memories(감추어진 기억들)⟩이다. 그의 작품에서 감추어진, 그러나 감추는 과정이 공개된 기억들은, 현상의 이면에 있으리라 여겨지는 또 다른 질서에 관한 것이다. 이는 오윤석 개인의 스토리이기도, 한국인의 유전자 정보에 새겨진 이미지의 역사에 관한 것이기도, 현세를 살아가는 인간의 보편적인 무의식에 관한 것이기도 하다. 시간의 더께를 입어 서사가 가득 찬 이미지들을 담은 단색 화면들은, 최대한의 내용을 담은 채 최소한의 형식으로 보여지는 것들이다.

● 이윤희 / 수원시립미술관 학예과장
2014년 최소한의 최대한 전 서문 중에서

감춰진 기억-여인 Hidden Memories-Woman (detail)

감춰진 기억-여인 Hidden Memories-Woman 162.6×130.3cm oil on canvas 2012

감춰진 기억-황금 무지개 Hidden Memories-Golden Rainbow 162.2×130.3cm oil on canvas 2013

감춰진 기억-황금 화면 Hidden Memories-Golden Screen 162.2×130.3cm oil on canvas 2013

감춰진 기억-황금 가면 Hidden Memories-Golden Mask
210.5×139.5cm oil, acrylic, charcoal, paper, canvas on panel 2013

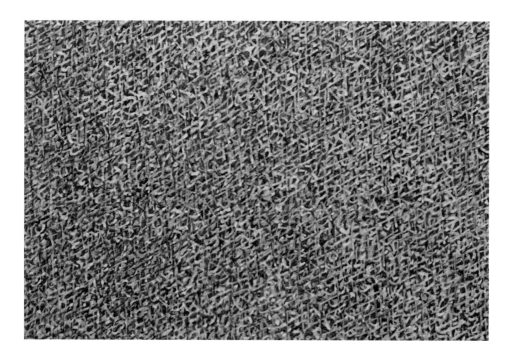

감춰진 기억-최고인 Hidden Memories-Tops (detail)

감춰진 기억-최고인 Hidden Memories-Tops 130.3×160.6cm charcoal, acrylic, oil, paper on canvas 2013

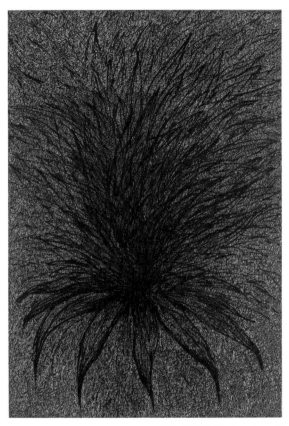

허브-붉은 마음 2 herb-red heart 2
116.9×80.5cm ink, oil on canvas 2018

Herb 시리즈

'Herb' 시리즈는 인간의 원怨과 한恨의 실상인 마음의 병을 치유
하는 '바이오-디지털 코드'로 꽃과 약초, 그리고 텍스트를 통해
현대인에게 기원하며 바치는 헌화獻花의 의미를 담고 있다.

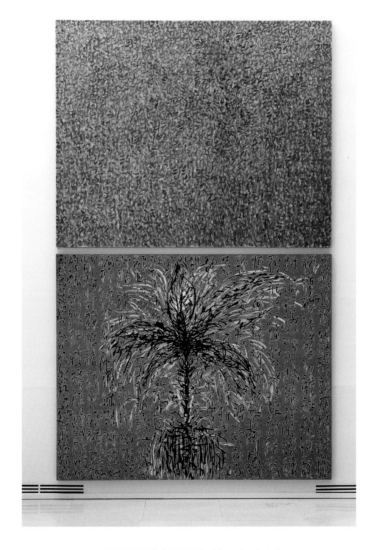

(위) 감춰진 기억-허브 2 Hidden Memories-herb 2
(아래) 감춰진 기억-허브 1 Hidden Memories-herb 1
181.8×227.3cm (each) ink, acrylic on canvas 2014

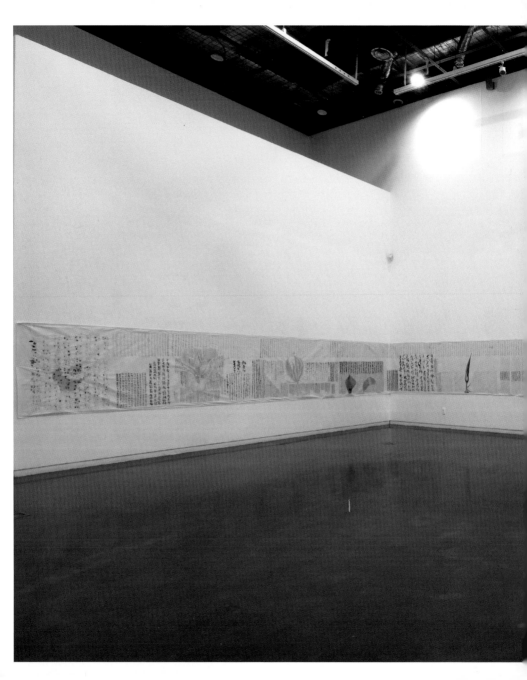

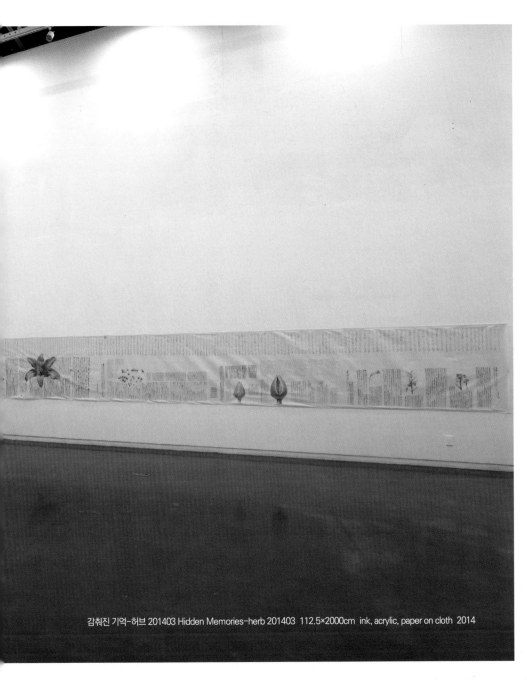

감춰진 기억-허브 201403 Hidden Memories-herb 201403 112.5×2000cm ink, acrylic, paper on cloth 2014

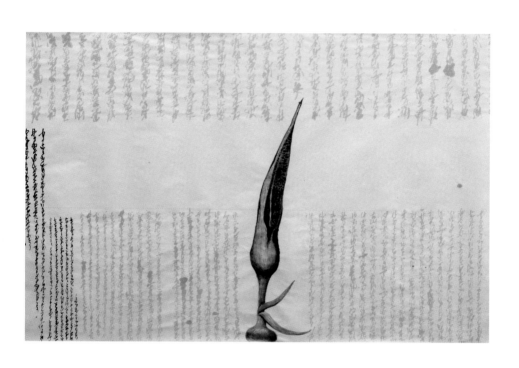

김춰진 기억-허브 201403 Hidden Memories-herb 201403 (detail)

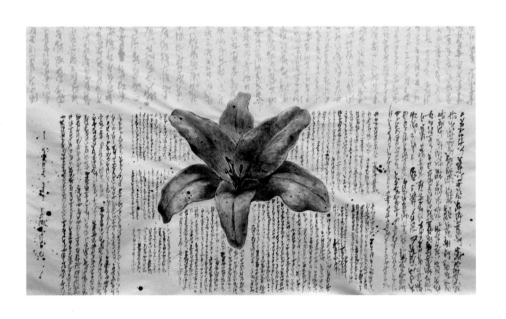

감춰진 기억-허브 201403 Hidden Memories-herb 201403 (detail)

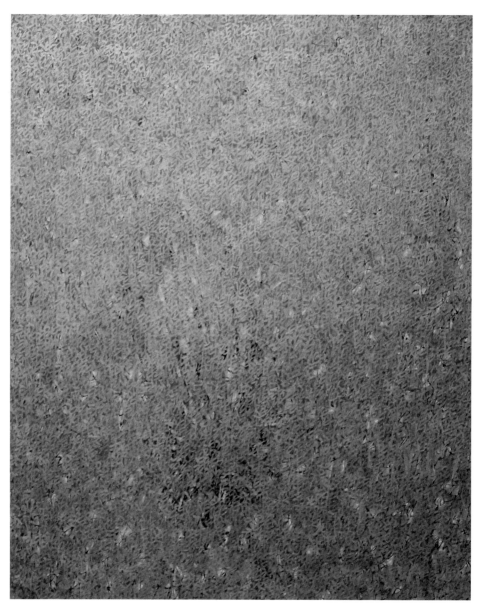

감춰진 기억-허브 18 Hidden Memories-herb 18 65×53cm acrylic, oil on canvas 2015

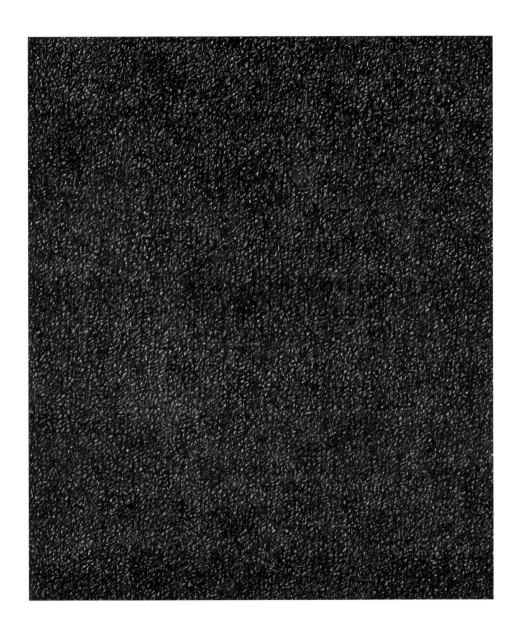

감춰진 기억-허브 20 Hidden Memories-herb 20 53×45.5cm oil on canvas 2017

멀리서 보면 표면을 단조롭게 도포한 단색 추상화 같은 오윤석의 작품은 극과 극이 만나는 카오스모스의 장이다. 그는 전형적인 그림 크기의 공간에서 시간을 가속시킨다. 빠른 속도가 오히려 정지감을 낳듯이, 그의 작품에는 '극의 관성'(폴 비릴리오)이 있다. 시간의 가속화에 의해 공간이 축소되어 이것과 저것을 명확히 구별할 수 없는 이 세계는 비활성의 무질서에 머물지 않는다. 여러 차원이 공존하는 그의 작품은 하나의 본질이 아니라, 차원들이 융합되면서 생겨나는 것을 중시한다. 전시장 조명과 어우러져 고상하고 은은한 화면을 보여주는 작품들에서 침묵과 수다, 형상과 문자, 정지와 움직임, 관념과 몸, 의식과 무의식, 의미와 무의미, 색채와 형태, 빛과 어둠은 하나가 된다. 그것은 너무 복잡하게 얽혀있어서 어느 하나로 환원할 수 없는 수많은 텍스트들이 교차되어 이루어진 세계이다. 하나씩 끌어내기 시작하면 끝도 없을 것 같은 중층적 화면에 통일성을 부여하는 것은 경전을 필사한 것 같은 조밀한 흔적이다.

오윤석의 이전 작업을 떠올려 볼 때, 요즘의 작품 역시, 쓰기와 종교적 수행을 일치시킨 사경寫經과

관련된다. 경전을 베끼는 고독한 수행자에게, 자연은 책이고, 책은 자연이다. 그림이 만약 소우주라면, 그의 작품은 또한 근대 이전의 사람들이 상상했듯이 신의 서명(signature)까지는 아니더라도, 문자로 가득한 책으로서의 세상을 연상시킨다. 자연이 위대한 책이라면 '지표들은 복잡한 증후들'(에코)이다. 시간을 두고 겹쳐 쓰인 양피지 책처럼 단절과 연결을 반복하면서 무한한 해석을 추동한다. 전시장 벽을 무심히 장식하는 듯이 보이는 그림들은 무한한 해석을 낳는 유한한 표면이 되는 것이다. 그래서 [Hidden Memories]라는 제목은 주어진 시공간에 압축했을 파일들을 풀어볼 것을 요구하는 것 같다. 주어진 공간과 시간을 가득 채웠을 끝없는 쓰기는 투명한 의미가 아니라, 불투명한 질료로 변화된다. 물질이 에너지가 될 수 있듯이, 질료는 다시금 형태가 될 수 있다. 첨단과학에서 고도의 집적기술이 보다 큰 유연성을 낳듯이, 밀도는 서로 다른 존재 태들 간의 호환성을 낳는다.

● 이선영 / 미술비평
2014 〈최소한의 최대한 전〉 발췌

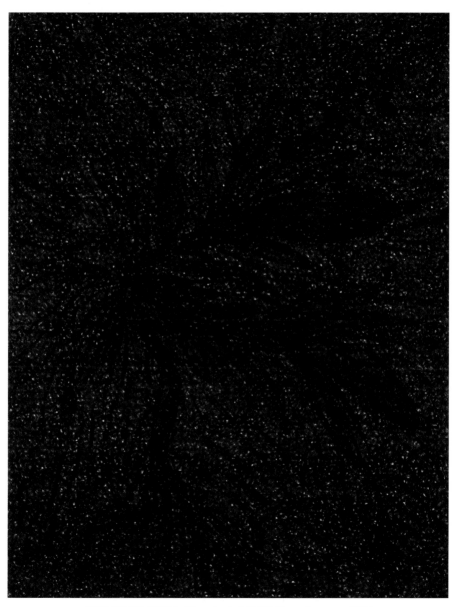

감춰진 기억-허브 30 Hidden Memories-herb 30 53×41cm oil on canvas 2018

치유된 자의 공간 Space of the Healed installation 2016

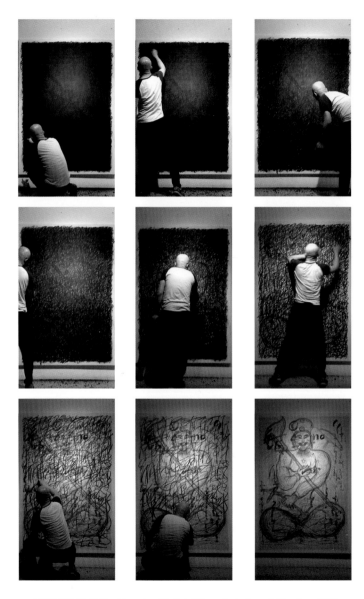

감춰진 기억-01 Hidden Memories-01 4min 33sec single channel video, loop 2012

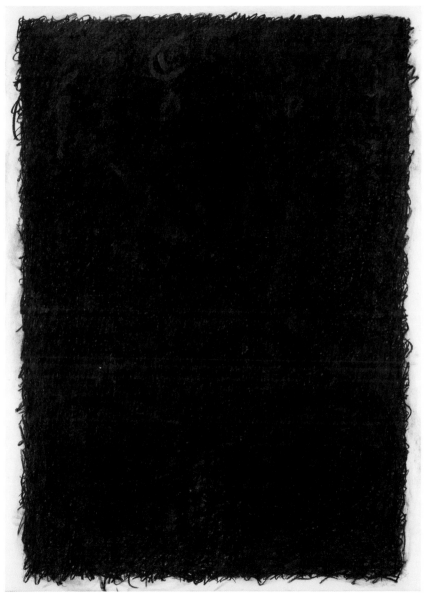

감춰진 기억-01 Hidden Memories-01 190.5×140.5cm oil stick, charcoal, acrylic, paper on panel 2012

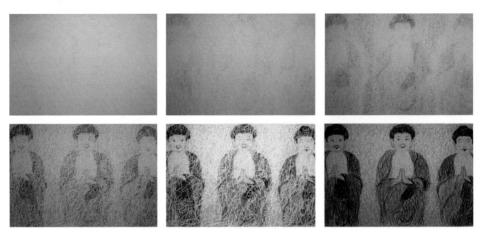

감춰진 기억 2013-화이트 Hidden Memories 2013-white 1min 54sec single channel video, loop 2013

감춰진 기억-화이트 Hidden Memories-white (detail)

감춰진 기억-화이트 Hidden Memories-white 130×200cm oil pastels, oil stick, pencil, paper on panel 2013

감춰진 기억-블랙 Hidden Memories-black 130×200cm pastels, charcoal, pencil, paper on panel 2013

감춰진 기억 2013-블랙 Hidden Memories 2013-black 1min 55sec single channel video, loop 2013

감춰진 기억-블랙 Hidden Memories-black (detail)

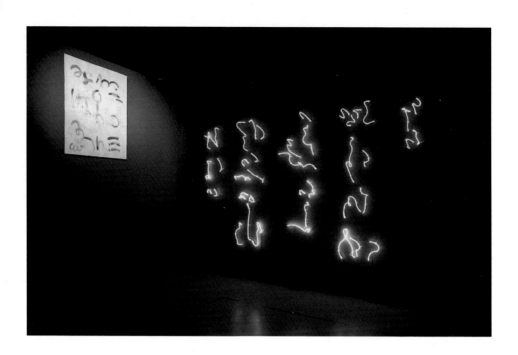

바케트로부터 From Beckett 190.5×140.5cm installation Neon, acrylic on paper 2013

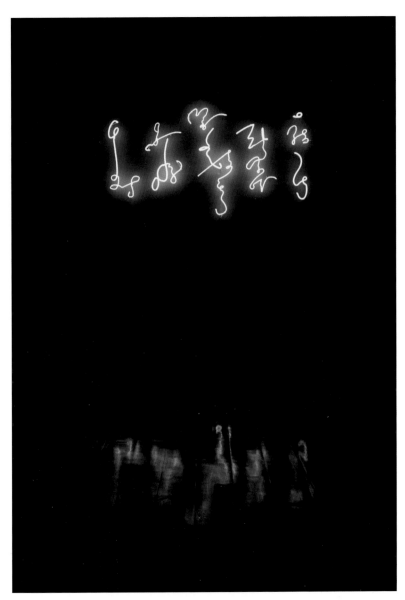

인내⋯세상의 아름다움을 과대평가하지 마라 Patience⋯Do not Overestimate the Beauty of the World.
120×240cm Neon 2013

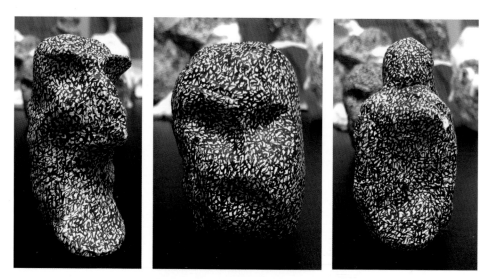

드로잉-좋은 삶1, 2, 3 Drawring-good life1, 2, 3 paper clay, ink 2013

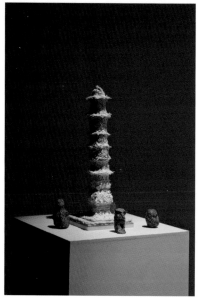

좋은 삶 good life 15×15×41cm paper 2008

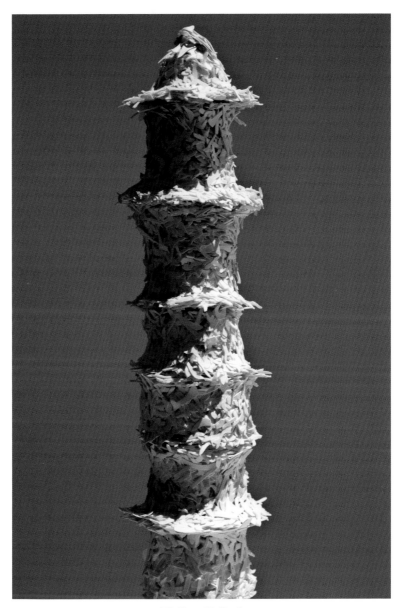

좋은 삶 good life (detail)

나를 잊고 나를 새기는 시간

〈Hidden Memories-white〉, 〈Hidden Memories-black〉 나란히 걸린 두 작품에서 흑, 백 이외의 이미지는 읽을 수 없다. 희고 검은 이미지 속 무언가 꿈틀대는 듯, 어떠한 기운이 존재하지만, 이내 다른 작품의 기운에 이끌리고 만다. 제1회 고암미술상을 수상하고 지난 5월 15일부터 이응노의 집, 고암이응노생가기념관에서 '이미지의 기억'이란 이름으로 전시하고 있는 오윤석 작가의 작품들이다.

시간 속에 '나'가 있다

오윤석 작가의 작품에 이끌려 다니다 곧 마주하는 작품은 〈Hidden Memories 2013〉, 〈Hidden Memories-white〉, 〈Hidden Memories-black〉 두 작품의 흑과 백의 이미지가 숨기고 있는 이미지가 무엇인지 드러나는 영상 작품이다. 두 작품을 만드는 과정을 담은 영상에서, 삼존불 이미지가 백색 텍스트로 덮여 백색 이미지로, 사천왕상 이미지는 흑색 텍스트로 덮여 흑색 이미지로 바뀐다. 〈Hidden Memories-white〉, 〈Hidden Memories-black〉 두 작품이 주는 알 수 없는 기운, 힘은 작품에 담긴 시간에서 비롯했다. 두 작품은 텍스트로 그림을 지워나간 작업으로, 추상이면서도 추상이 아니다.

텍스트로 이미지를 다루고, 칼로 종이를 오리고, 오린 종이를 꼬는 오윤석 작가의 작품 세계는 깨달음에서부터 시작했다. 은을 소재로 작업하며 스스로를 치유, 정화하고 타인과 소통하는 데 집중했던 2000년대 초반까지의 작업은, 인도에 다녀오며 전혀 다른 모습으로 변했다.

"인도에 가서 일 년 정도 있으면서 나란 존재가 무엇인지 많이 생각했어요. 그 이후부터 종이를 오리기 시작했어요. 관계라는 것에서 해탈하고 소통이라는 것에서 벗어나고자 했어요. 내 몸을 힘들게 만들고 더 시간을 많이 들인 작업을 하자, 내 내부의 것을 외부로 보여주자…."

오리고 꼬며 느끼는 '존재'

〈re-record_불이선란도〉는 한지 위에 회칠을 하고, 칼로 텍스트를 오려낸 대형 작품이다. 여러 장이 긴 복도를 따라 늘어서 있다. 오려진 텍스트 사이로 조명을 비추며, 위치마다 색다른 이미지를 만든다.

"똑같은 거 계속 반복하는 작업이었어요. 레이저로 오렸다고 오해를 받기도 했는데, 제가 칼로 다 오렸다고 하니 놀라는 사람이 많더라고요."
정교한 작업이지만, 칼질이 빗나간 적은 없다. 칼을 들고 작업할 때는 작업실을 조용하게 만들고 집중해서 작업한다.

"칼은 밑까지 파괴하고 뚫린 곳으로 바깥세상을 보게 해요. '종이 한 장 차이'라는 말이 있잖아요. 그런 '종이 한 장 차이'마저도 없어지는 거예요. 오리다 보면 느낄 수 있어요."

종이 한 장 차이마저도 없어지는 경험은 오윤석 작가에게 허무함을 주기도 했다. 그래서 시작한 것이 칼로 오린 종이를 꼬는 작업이다. 꼬기 작업은 오리기 작업과 달리 무언가를 들으며 한다. 어떤 소리라도 들어, 괴로움을 잊어야 하기 때문이다. 꼬기 작업은 손에 물집이 잡힐 만큼 고통이 따르는 것이었다. 오윤석 작가는, 종이를 오리고 꼬아 가며 '나', '미술'의 존재에 관해 생각하게 되었다고 말한다.

"오리기에서 오는 허무함을 꼬기에서 메꾸려고 했어요. 그런데 또, 꼬려면 오려야 하거든요…. 꼬인 상태로 만들기 위해서는 그 과정이 필요해요. '나'가 필요하다는 거예요. 그 과정 속에 작가가 있고, 시간이 있고…. 그게 바로 미술이라고 생각해요."

'치유'는 많은 것을 품는다

"구르는 돌에 이끼가 끼지 않는 법이라고 끊임없이 생각해요. 아무 생각이 안 나도 무언가 그리고…. 그런 게 의미 있는 것이고, 무언가에서 벗어나는 것이고요."

끊임없이 작업하며 자신의 존재 의미를 찾는 오윤석 작가. 앞으로 자신의 작품 세계를 더 변화시킬 거라 이야기한다.

"아직은 저의 이만큼, 작은 부분만 봤다고 할 수 있어요. 지금까지 추상적인 작업을 했다면, 앞으로는 좀 더 이미지가 눈에 들어오는 작업을 하고 싶어요. 형식에 얽매이지 않고, 어떠한 형식으로라도 자신 있어요."

오윤석 작가는 어떠한 방식으로든 자신의 색을 잃지 않는 방법이, 더 큰 개념인 '치유'에 있다고 말한다. 오윤석 작가에게 미술은 언제나 치유 행위였다. 방황하던 오윤석 작가를 잡아준 것이 미술이었고, 지금도 쓰고, 그리고, 오리고, 꼬는 작업이 오윤석 작가에게는 치유 과정이다. 그리고 앞으로 어떤 작업을 하든 오윤석 작가에게 그것은 치유 행위가 될 것이다.

"어떤 기억을 지워버리고 싶은 사람도 있을 거예요. 과거라는 것은 현재에 존속해요. 지우고 나가도 현재에 남아있어요. 사람들은 무언가를 가리고 싶어 하고 내숭을 떨어요. 어떻게 보면 미술은 위선적이에요. 그런데 시간을 갖고 하는 영상에서는 그 과정을 담을 수 있어요.

마지막으로 오윤석 작가는 영상 작품인 〈Hidden Memories 2013〉을 설명했다. 그 설명이 오윤석 작가 작업을 한편으로 응축했다. 그것은 Hidden Memories였다.

● 2013년 9월 77호 월간 토마토
People 토마토가 만난 사람 3-오윤석 작가
P 58-59

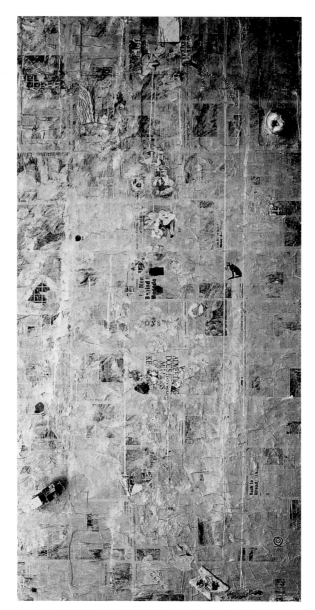

가벼움 lightness 227.3×145.5cm mixed media 1996

나무꾼 이야기 2 Woodman Story 2 acrylic, wood 1996

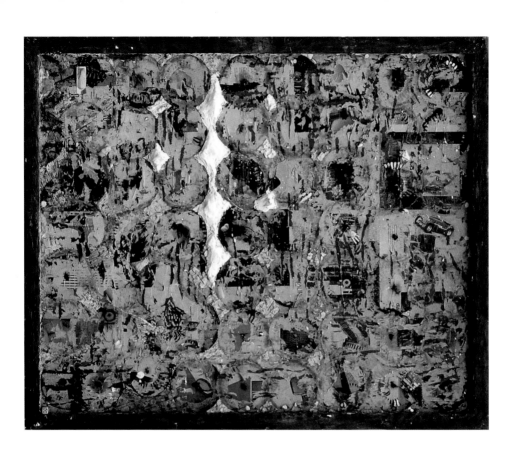

무제 untitled 130.3×162cm mixed media 1997

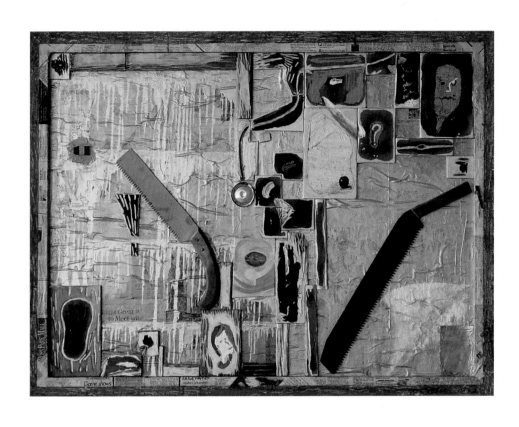

나무꾼 이야기 | Woodman Story 97×130.3cm mixed media 1996

Profile

오윤석 吳玧錫

학력
2004 한남대학교 사회문화대학원 조형미술과 졸업
1998 목원대학교 미술교육과 졸업

개인전
2019 감춰진 기억 - 낭만적인 숭고 2 전, 갤러리 그리다, 서울
2018 감춰진 기억 - 물질적인 정신 3 전, 갤러리 GL, 경기 군포
2017 감춰진 기억 - 물질적인 정신 2 전, 갤러리 마리, 서울
2016 감춰진 기억 - text & image 2 전, 웨스트엔드 갤러리, 서울
감춰진 기억 - 낭만적인 숭고 전, 자하미술관, 서울
2015 감춰진 기억 - 물질적인 정신 전, 아트스페이스 남케이, 서울
감춰진 기억 - text & image 전, 갤러리 폼, 부산
감춰진 기억 - text, text, text 전, 갤러리 그리다, 서울
물질적인 정신 전, 청주창작스튜디오, 청주
2014 Text & Text Monster 전, 아트사이드 갤러리, 서울
2013 감춰진 기억 2013 전, 쿤스트 독 갤러리, 서울
이미지의 기억 전, 고암이응노생가기념관, 홍성
2010 오윤석 전, 아트사이드 갤러리, 북경
2009 today of today 전, 화봉갤러리, 서울
2008 오윤석 전, 롯데화랑, 대전
2007 Re-record_通 전, 열린미술관 정부청사 중앙홀, 대전
보·완당 전, 반지하 갤러리, 대전
2004 숨을 곳을 찾다 전, 갤러리 프리즘, 대전
2003 stain - open 전, 대안 공간 뜸, 대전
오윤석 전, 갤러리 프리즘, 대전

주요 단체전
2020 이응노와 한국의 추상미술: 말과 글, 뜻과 몸짓 전,
이응노생가기념관, 홍성
2019 산수 - 억압된 자연 전, 이응노미술관, 대전
한국화, 新 - 와유기 전, 대전시립미술관, 대전
International Paper Art Biennale, Fengxian Museum,
상하이, 중국
안평과 한글 - 나랏말싸미 전, 자하미술관, 서울

2018 천년의 하늘 - 천년의 땅 전, 광주시립미술관, 광주
전환의 봄 - 그 이후 전, 대전시립미술관, 대전
2018 예술로 통하는 일상 전, 강릉아트센터, 강릉
2018 CALLIGRAPHY AS PROCESS, Garage Cosmos,
브뤼셀, 벨기에
2017 동아시아 회화의 현대화 : 기호와 오브제 전,
이응노미술관, 대전
문화본일률 - 감정을 전달하는 언어들 전,
솔거미술관, 경주
성찰, 두가지 - 기운생동·물아일체 전, 갤러리 초이, 서울
black'n black / color of abyss, 복합문화공간 에무, 서울
Street Museum Project "today of today 2",
ㅂㅂㅂ벽, 서울
2017 신몽유도 전, 자하미술관, 서울
2016 집요한 손 전, 성북구립미술관, 서울
부산비엔날레 "혼혈하는 지구-다중지성의 공론장" 전,
F1963, 부산
Document · 10년의 흔적 · 10년의 미래 전,
청주미술창작스튜디오, 청주
2015 소마드로잉_무심 전, 소마미술관, 서울
WE SHAPE CLAY INTO A POT, FRAPPANT e.V 갤러리,
함부르크, 독일
NEUE EMPIPIKER - 당신들의 기억이 역사를 만든다 전,
자하미술관, 서울
Writing an Image, Space Cottonseed 갤러리, 싱가포르
용한집집 전, 자하미술관, 서울
2014 프로젝트 대전 2014 : 더 브레인 전, 대전시립미술관, 대전
한국현대미술-우리가 경탄하는 순간들 전,
산상당대미술관, 항조우, 중국
최치원-풍류의 탄생 전, 예술의 전당 서예박물관, 서울
최소한의 최대한 전, 아트센터 화이트블럭,
헤이리마을, 파주
여수국제아트페스티벌, 예울마루, 여수
Ghost Memories, 청주미술창작스튜디오, 청주

2013 빛 2013 전, 광주시립미술관, 광주
　　　대전다큐멘타 2013 : 이미지 정원 전, DTC 갤러리, 대전
2012 미술경작 전, 대전시립미술관, 대전
　　　고암과 오늘의 시대정신 전, 고암이응노생가기념관, 홍성
　　　NEUE EMPIPIKER – 기억의 정치 전, 자하미술관, 서울
2011 백년몽원-WONDERPIA, 난지갤러리, 서울
　　　이 작가를 추천한다 31 전, 김달진미술자료박물관기획,
　　　숲 갤러리, 서울
　　　NEUE EMPIPIKER – 정신의 메뉴얼 전, 자하미술관, 서울
　　　ANIMATUS – 생명의 공간, 메이크샵 아트스페이스, 파주
2010 Text & image, 관훈갤러리, 서울
　　　New Breaking – New Breathing, 빛 갤러리, 서울
2009 예술실천 - 공통의 실천들 전, 세오갤러리, 서울
　　　10 next code, 대전시립미술관, 대전
　　　빛과 예술 전, 국립중앙과학관, 대전
2008 Door to Door 6 - in Daejeon, 대전창작센터, 대전
　　　미술과 놀이 전, 한가람미술관, 서울
　　　네트워크 21 전, 한국소리문화의 전당, 전주
2007 일상과 미술 전, 롯데화랑, 대전
　　　열린미술관 "화려한 외출 – Art Street",
　　　중앙로지하상가, 대전
　　　아트인 대구 2007 '분지의 바람' 전, 호수빌딩, 대구
2005 6 Contemporary Artists from Korea,
　　　Art Center Silkeborg Bad, 덴마크
　　　네트워크 21, 민촌아트센터, 전주
2004 전환의 봄 전, 대전시립미술관, 대전
　　　예술가의 상자를 열다 전, S·DOT갤러리, 대전
2003 자화상 – 얼굴 전, 롯데화랑, 대전
2001 가건물 전, 이공갤러리, 대전
2000 가건물 전, 현대갤러리, 대전
1999 이보다 더 좋을 수 없다 전, 삼성갤러리, 대전
1998 대전현대미술표상 전, 현대갤러리, 대전
1996 흑백과 칼라 전, 대전문화원, 대전

수상 및 기타

2020 충북문화재단 'Art Change Up' 선정
　　　충북문화재단 창작준비지원금
2018 골드창작스튜디오 3기 입주작가
2017 웨스트엔드창작스튜디오 입주작가
　　　서울문화재단 예술창작지원금
2016 서울문화재단 예술창작지원금
2015 서울문화재단 예술창작지원금
2014 청주미술창작스튜디오 8기 입주작가
2012 제1회 고암미술상
　　　국립고양창작스튜디오 8기 입주작가
2011 소마드로잉 아카이브작가 선정
2010 쿤스트 독 라이프찌히 입주작가
　　　베이징 중창색채공장스튜디오 입주작가
2009 제1회 화봉갤러리 신진작가 선정

공공기관 작품소장

2020 Hidden Memories-good place 8(대전시립미술관)
2019 exist(국립현대미술관 정부미술은행)
2018 Hidden Memories-01(국립현대미술관 미술은행)
　　　Hidden Memories-1506(청주시립미술관)
2016 Hidden Memories-text GB(국립현대미술관 미술은행)
2015 Hidden Memories-1208, 1301(서울시립미술관)
　　　Hidden Memories-Blackyellow
　　　(국립현대미술관 정부미술은행)
2014 Hidden Memories-1205(광주시립미술관)
2013 mi(고암이응노생가기념관)
2010 Group 0901(대전시립미술관)

홈페이지

http://oys0405art.modoo.at
유튜브 채널 〈오윤석〉

Oh, Youn-Seok

Education

2004 MFA Development Plastic(Graduate School of
 Social Culture), Hannam University, Daejeon, Korea
1998 BFA Art Education, Mokwon University, Daejeon, Korea

Solo Exhibitions

2019 Hidden Memories - Romantic sublime, Gallery Grida,
 Seoul, Korea
2018 Hidden Memories - Matter & Things 3, Gallery GL,
 Gunpo, Korea
2017 Hidden Memories - Matter & Things 2, Gallery Marie,
 Seoul, Korea
2016 Hidden Memories - text & image 2, Westend Gallery,
 Seoul, Korea
 Hidden Memories - Romantic sublime, Zaha Museum,
 Seoul, Korea
2015 Hidden Memories - Matter & Things, Art space Nam.K,
 Seoul, Korea
 Hidden Memories - text & image, Gallery Form, Busan,
 Korea
 Hidden Memories - text, text, text, Gallery Grida,
 Seoul, Korea
 Matter & Things, Cheongju Art Studio, Cheongju, Korea
2014 Text & Text Monster, Gallery ARTSIDE, Seoul, Korea
2013 Hidden Memories 2013, Gallery KunstDoc, Seoul, Korea
 Memories of the Images, Goam Lee-Ungno Memorial
 Museum, Hongseong, Korea
2010 Oh, Youn-Seok exhibition, Gallery ARTSIDE, Beijing, China
2009 Today of Today, HwaBong Gallery, Seoul, Korea
2008 Oh, Youn-Seok exhibition, LOTTE Gallery, Daejeon, Korea
2007 Oh, Youn-Seok exhibition, Gallery Banjiha, Daejeon, Korea
 Re-record_communication, Open Museum-Daejeon
 Government Complex, Daejeon, Korea
2004 Oh, Youn-Seok exhibition, Prism Gallery, Daejeon, Korea
2003 Stain-Open, DDUM Gallery, Daejeon, Korea
 Oh, Youn-Seok exhibition, Prism Gallery, Daejeon, Korea

Selected Group Exhibitions

2020 Lee Ungno's "Letter Abstract"-Speech, Writing,
 Meaning and Gesture,
 Goam Lee-Ungno Memorial Museum, Hongseong, Korea
2019 Shan Shui-Nature Oppressed, LeeUngNo Museum,
 Daejeon, Korea
 Hanguk-Hwa, Mindful Landscape, Daejeon Museum of
 Art, Daejeon, Korea
 International Paper Art Biennale, Fengxian Museum,
 Shanghai, China
2018 Millennial Heaven, Millennial Earth, Gwang-ju Museum
 of Art, Korea
 Transitional Spring & Beyond, Daejeon Museum of Art,
 Daejeon, Korea
 Life through art Recycling story, Gangneung Art Center,
 Gangneung, Korea
 CALLIGRAPHY AS PROCESS, Garage Cosmos,
 Brussels, Belgium
2017 Modernization of East-Asia Paintings : Sign and Objet,
 LeeUngNo Museum, Daejeon, Korea
 Street Museum Project -"today of today 2", Pildong
 space-Wall, Seoul, Korea
 Black'n BLACK / color of abyss, emu art space, Seoul, Korea
 Drawing after Dreaming, Zaha Museum, Seoul, Korea
2016 Tenacious hands, SeongBuk Museum of Art, Seoul, Korea
 Busan Biennale 2016 "Hybridizing Earth, Discussing
 Multitude", F1963, Busan, Korea
 Document : The traces of 10 years / The future of the 10
 years, Cheongju Art Studio, Cheongju, Korea
2015 SOMA DRAWING – Mindful Mindless, Soma Drawing
 center, Seoul, Korea
 WE SHAPE CLAY INTO A POT, FRAPPANT e.V Gallery,
 Hamburg, Germany
 Neue Empiriker - Your Memories picture history, Zaha
 Museum, Seoul, Korea
 Writing an Image, Space Cottonseed Gallery, Singapore
2014 Project Daejeon 2014 : The Brain, Daejeon Museum of
 Art, Daejeon, Korea

Korean Contemporary Art-The Moment, We Awe,
Hangzhou, China
Choi Chi-won exhibition, Seoul Calligraphy Art
Museum, Seoul, Korea
Minimum & maximum, Art center White Block,
Heyrimaeul, Paju, Korea
Yeosu International Art Festival, Yeulmaru, Yeosu, Korea
Ghost Memories, Cheongju Art Studio, Cheongju, Korea
2013 Ha Jung-woong Young Artists Invitation Exhibition,
Gwang-ju Museum of Art, Korea
Document 2013: Garden of images, Gallery DTC,
Daejeon, Korea
2012 Art Cultivation, Daejeon Museum of Art, Daejeon, Korea
Goam and the Spirit of the Times, Goam Lee Ungno
Memorial Museum, Korea
Neue Empiriker – The Memory Politic, Zaha Museum,
Seoul, Korea
2011 Wonderpia, Nanji Art Studio Nanji Gallery, Seoul, Korea
Recommend This Artist 31, Planned by Kimdaljin Art
Material Museum, Seoul, Korea
Neue Empiriker – New Empiricists, Zaha Museum,
Seoul, Korea
Animatus, Make Shop Art Space, Paju, Korea
2010 Text & Image, Kwanhoon Gallery, Seoul, Korea
New Breaking – New Breathing, VIT Gallery, Seoul, Korea
2009 Common Practices - Art practice, Seo Gallery, Seoul, Korea
10 next code, Daejeon Museum of Art, Daejeon, Korea
Light and art, National Science Museum, Daejeon, Korea
2008 Door to Door 6-in Daejeon, Daejeon Art Center,
Daejeon, Korea
Art & Play "Methods of Play", Seoul Arts Center, Seoul, Korea
NetWork 21, Sori Arts Center, Jeonju, Korea
2007 everyday & art, LOTTE Gallery, Daejeon, Korea
Open Museum "Art Street" , planned by Daejeon
Museum of Art, Daejeon, Korea
Art in Daegu-Wind of basin, Daegu, Korea
2005 6 Contemporary Artists from Korea, Art Center
Silkeborg Bad, Denmark

2004 Transitional Spring, Daejeon Museum of Art, Daejeon, Korea
2003 Self-portrait_face, LOTTE Gallery, Daejeon, Korea
2001 Tabernacle exhibition, I-Gong Gallery, Daejeon, Korea
1999 Can't be better than this, Samsung Gallery, Daejeon, Korea
1996 Black & Color, Daejeon Cultural Center, Daejeon, Korea

Honors and Awards
2020 Chungbuk Foundation for Arts and Culture, Korea
2018 residence in Gold Art Studio-Gunpo, Korea
2017 residence in Westend Art Studio-Seoul, Korea
Seoul Foundation for Arts and Culture, Korea
2016 Seoul Foundation for Arts and Culture, Korea
2015 Seoul Foundation for Arts and Culture, Korea
2014 residence in Cheongju art studio, Korea
2012 The 1st Goam Art Award
residence in National Art Studio-Goyang, Korea
2011 Archive, SOMA Drawing Center, Korea
2010 residence in Kunst Doc, Leipzig, Germany
residence in Joonchang Color Paper Mill's Studio,
Beijing, China

Public Collection
Daejeon Museum of Art, Government Art Bank of National
Museum, Art Bank of National Museum, Cheongju Museum
of Art, Seoul Museum of Art, Gwang-ju Museum of Art, Goam
Lee Ungno Memorial Museum

Homepage
http://oys0405art.modoo.at

HEXAGON 한국현대미술선
Korean Contemporary Art Book